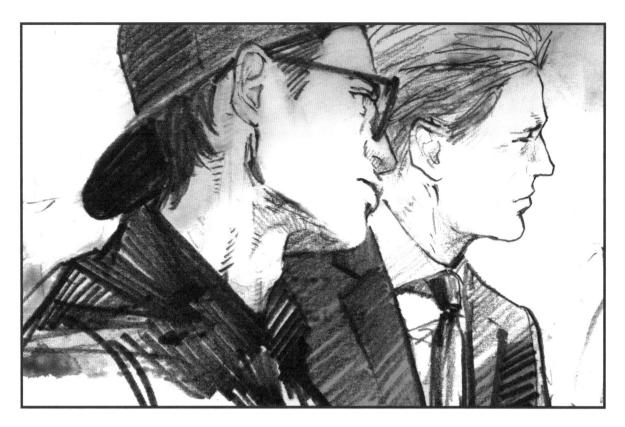

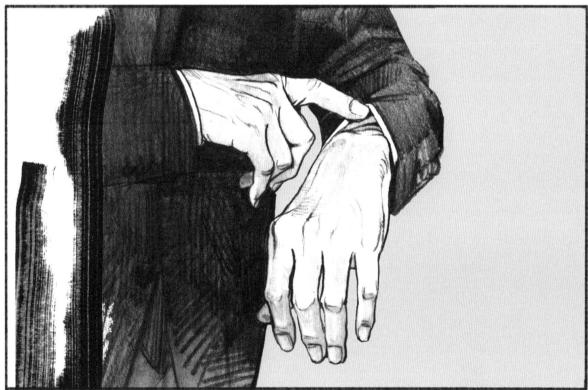

MEN IN SUITS

맨 인 슈트 정장을 입은 남자들

카도노 요이치 일러스트집 (YOOICHI KADONO)

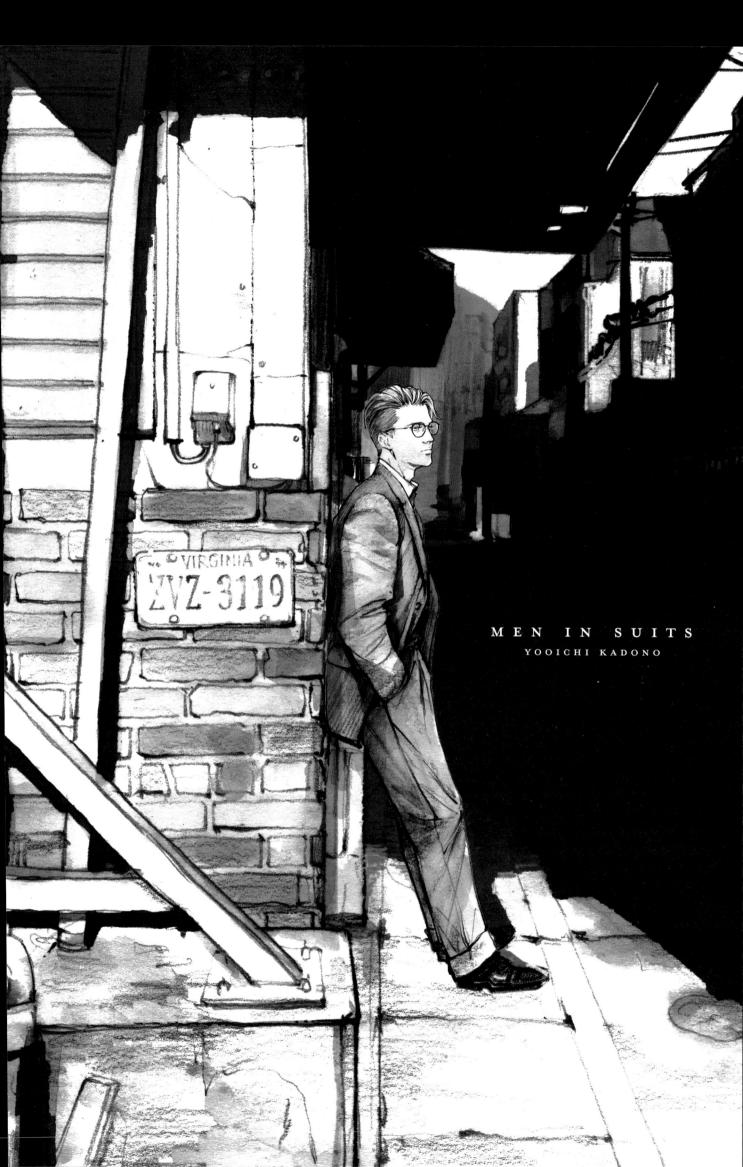

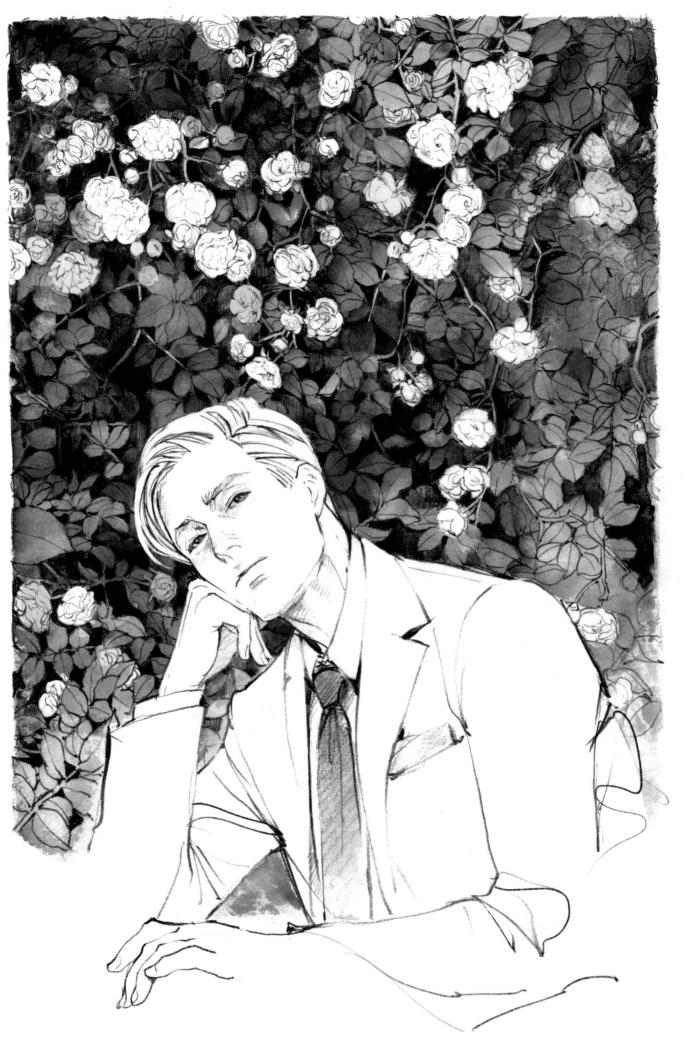

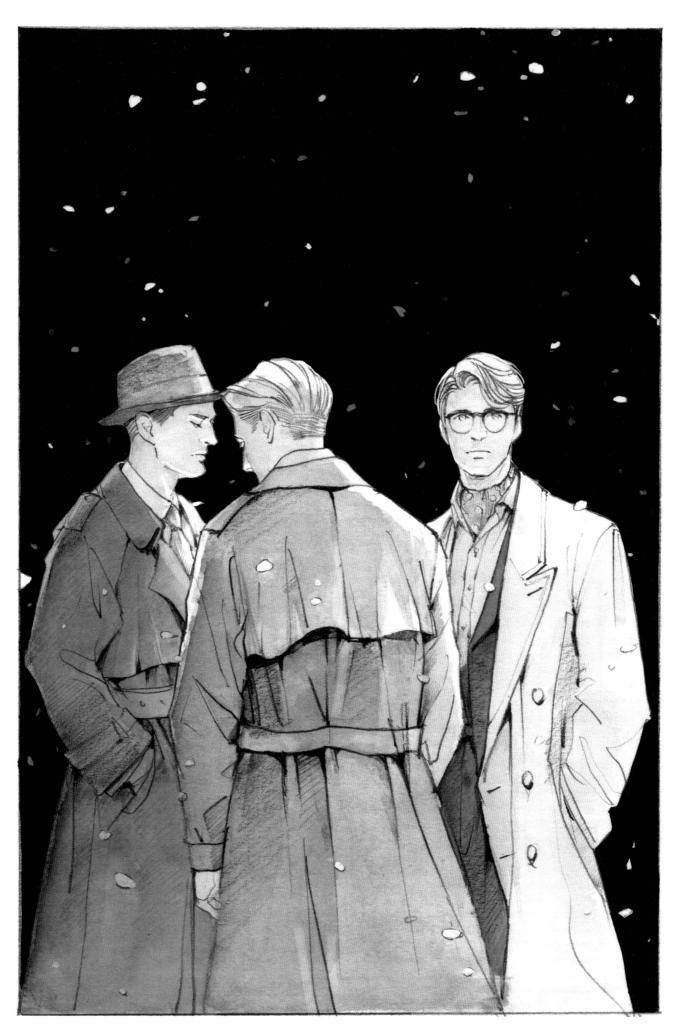

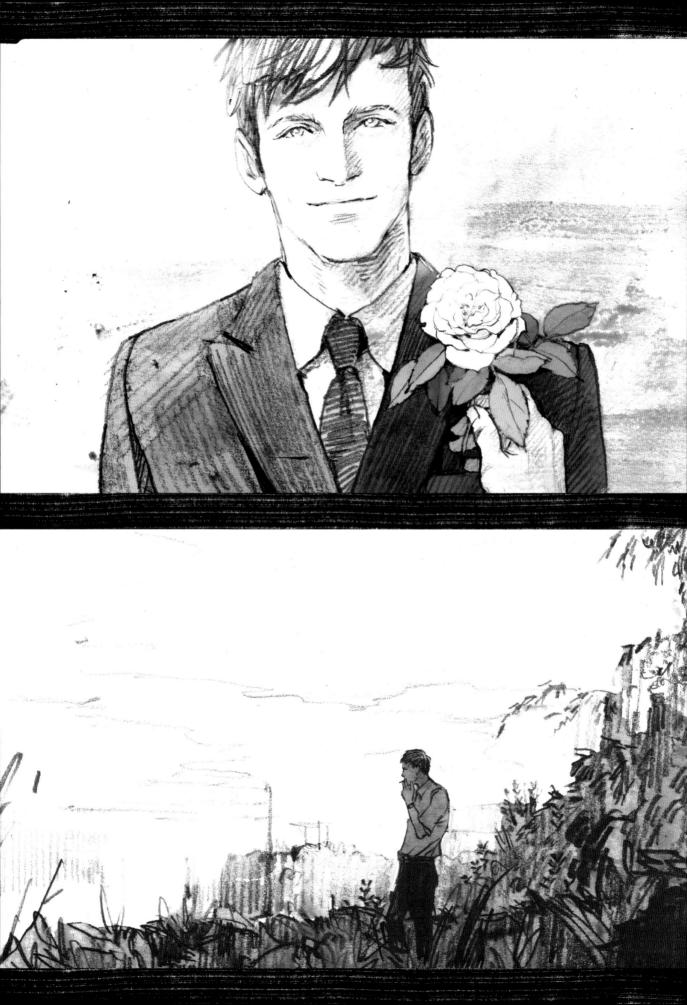

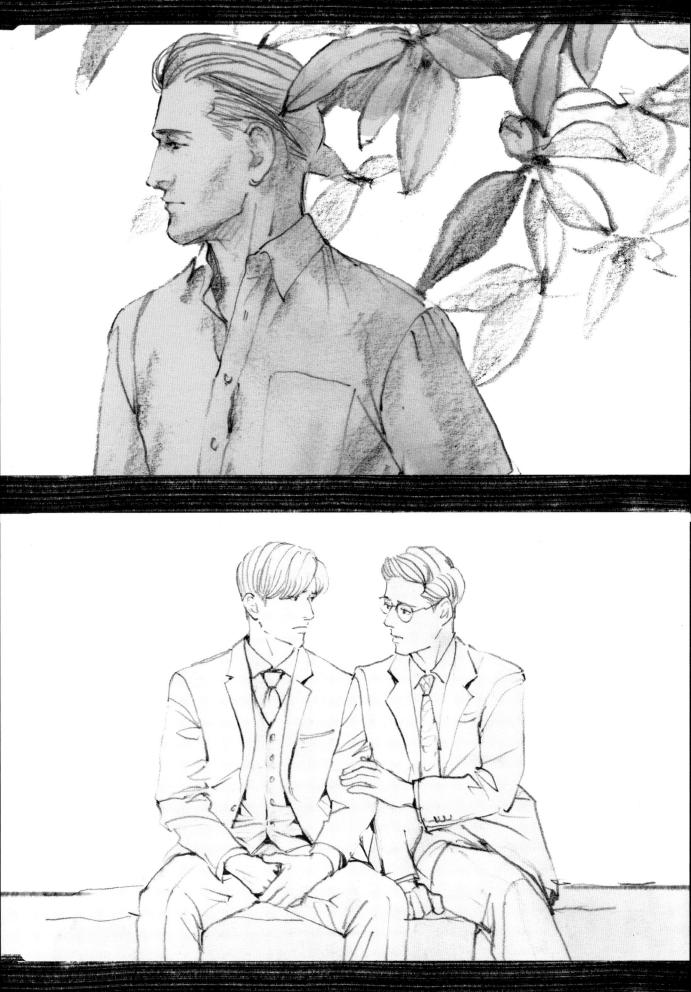

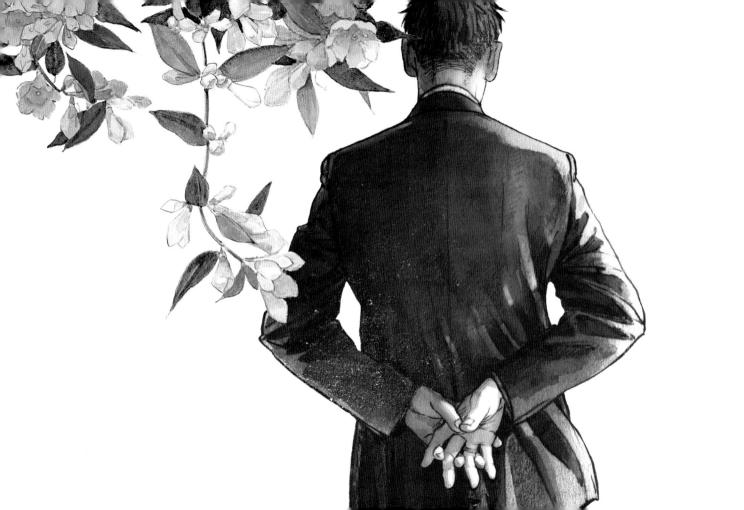

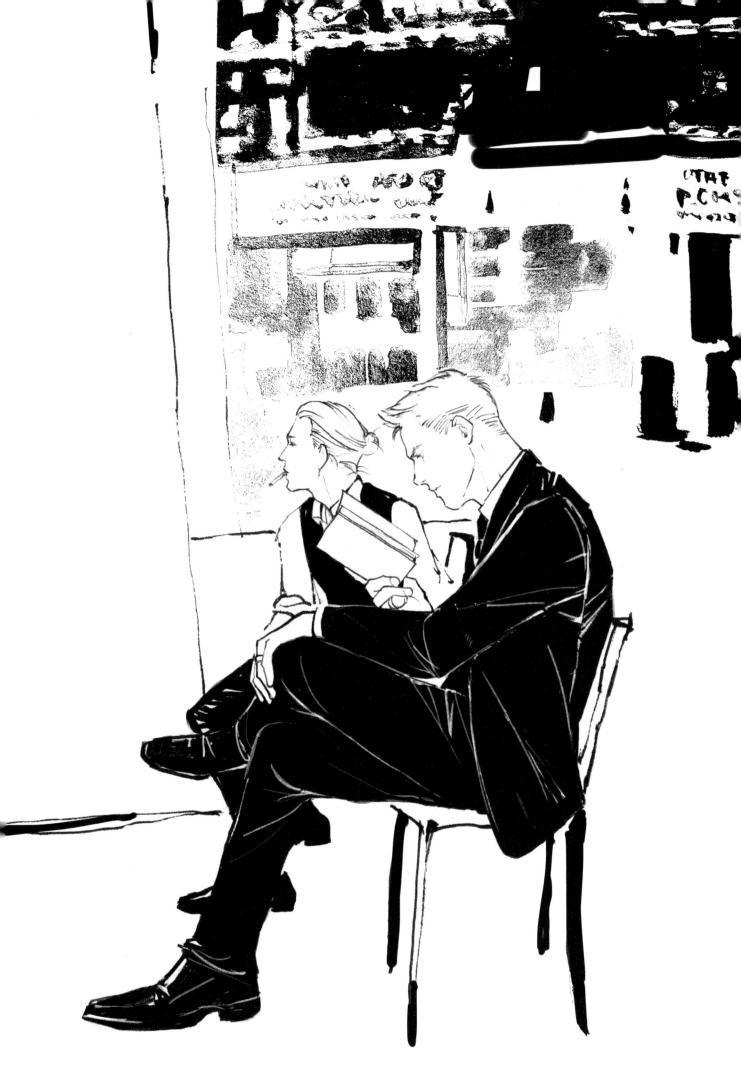

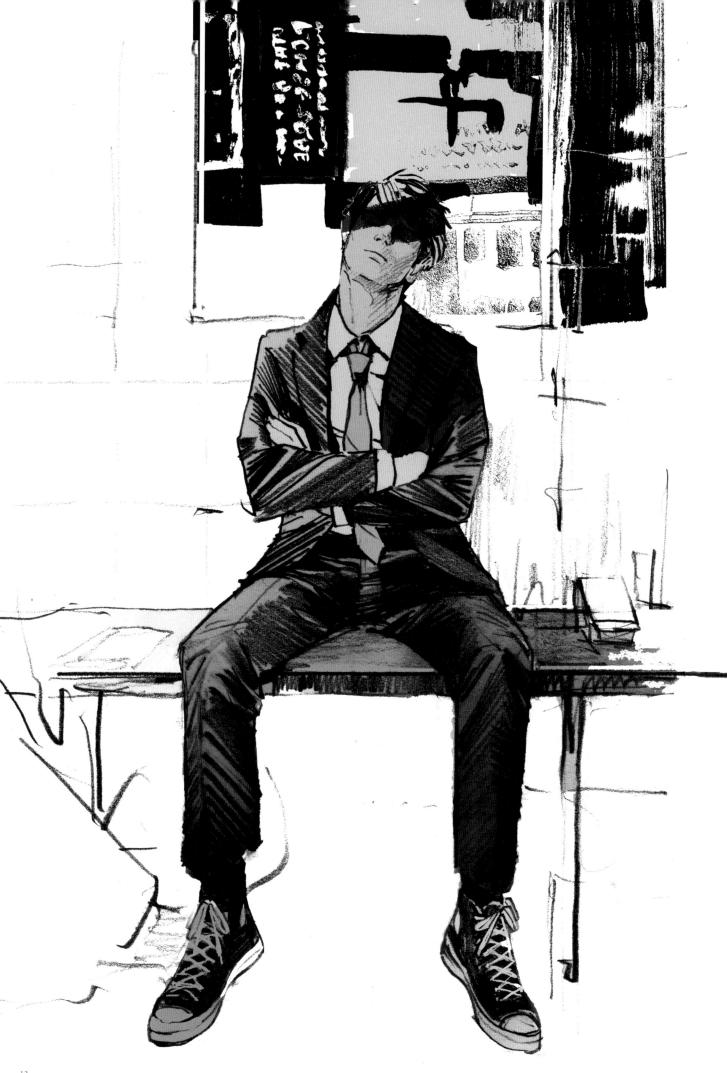

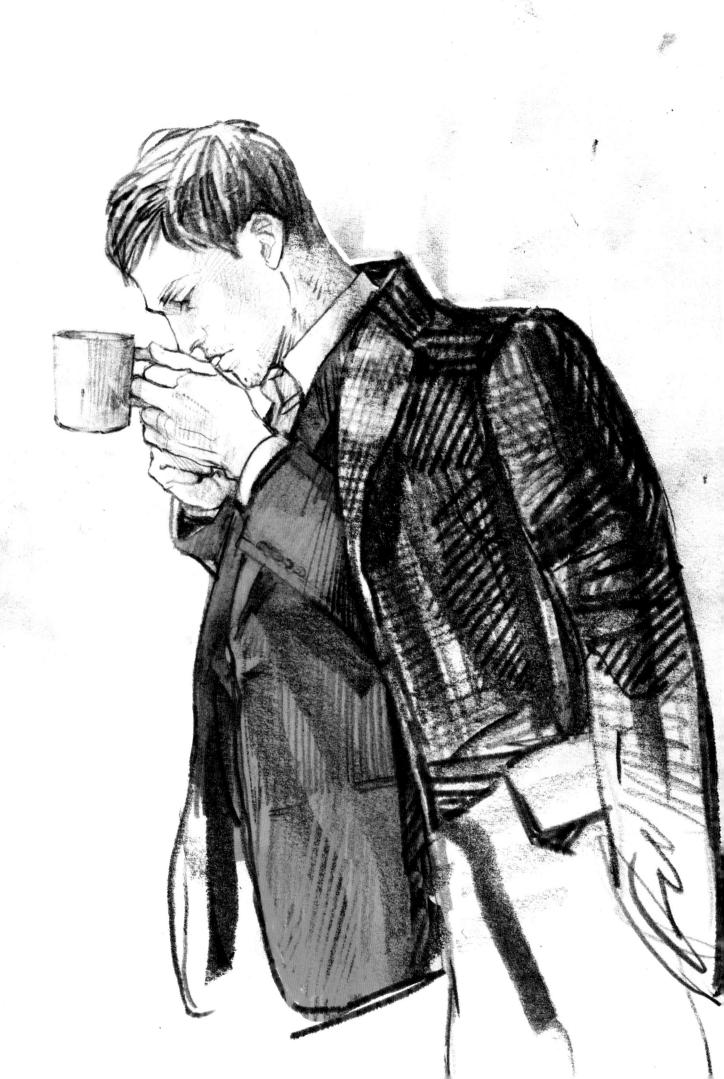

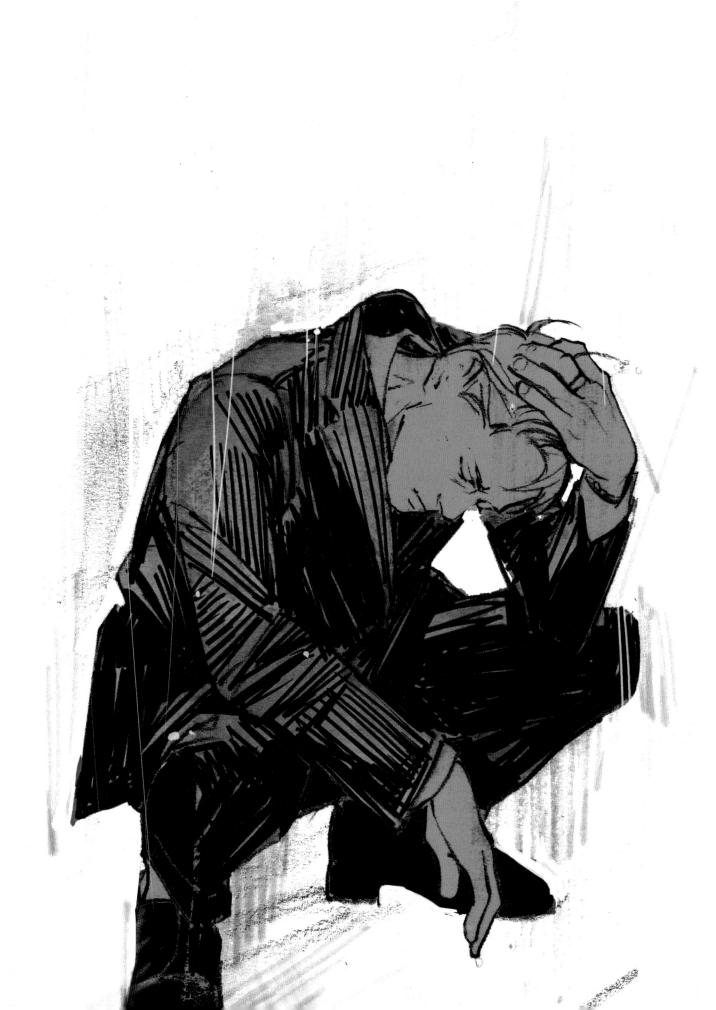

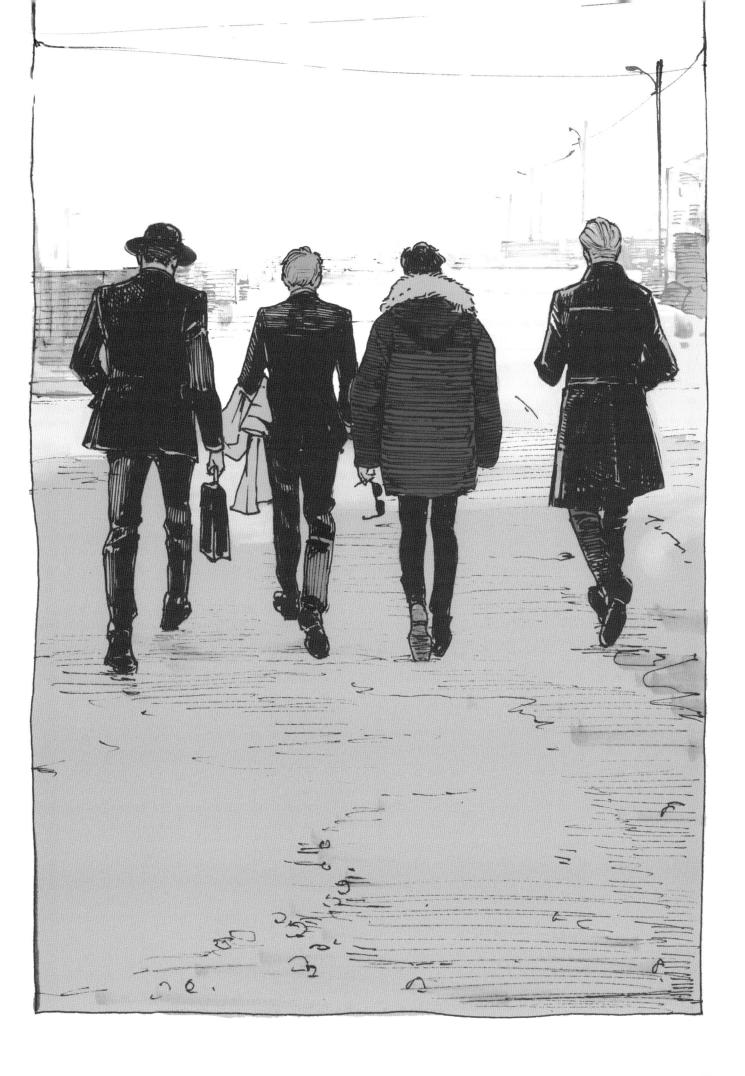

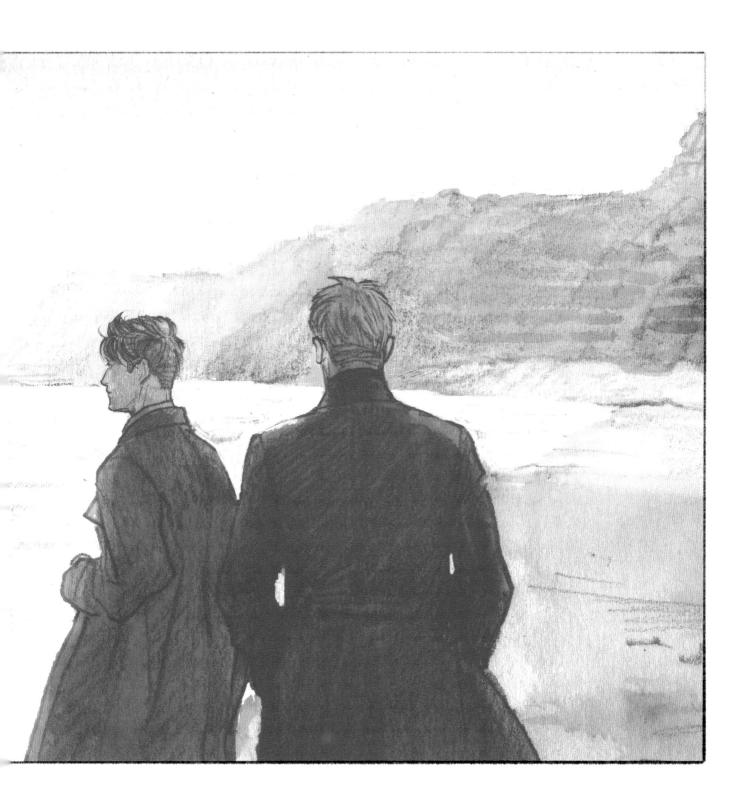

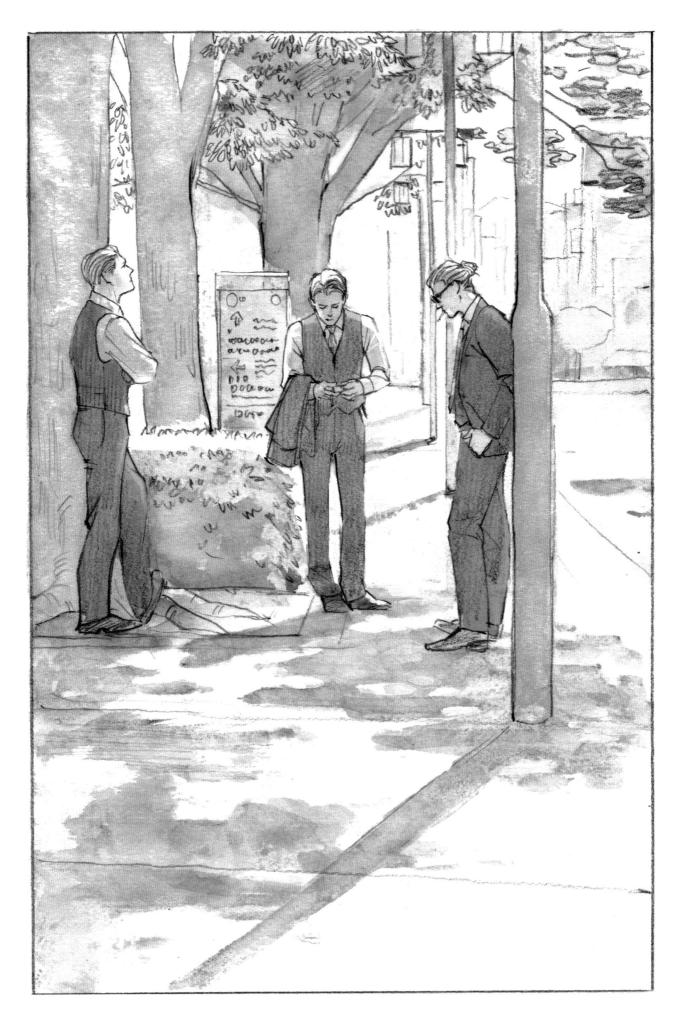

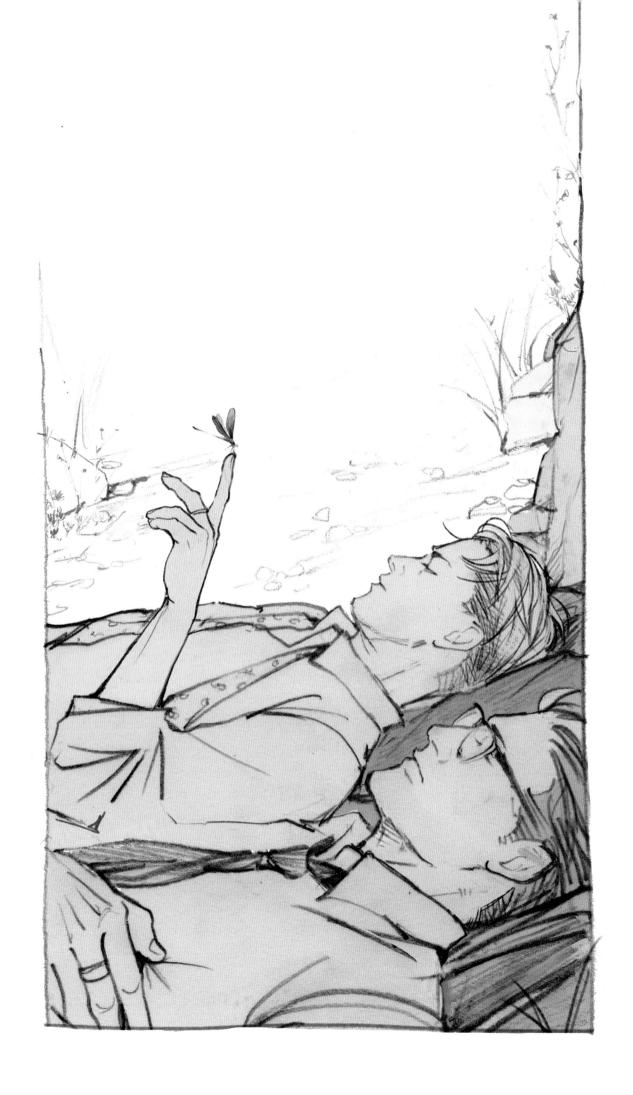

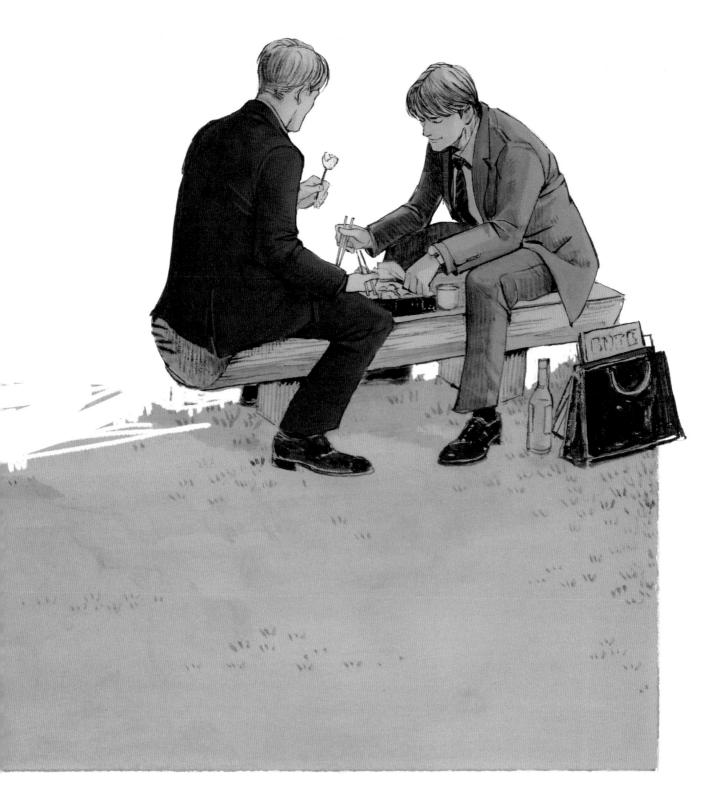

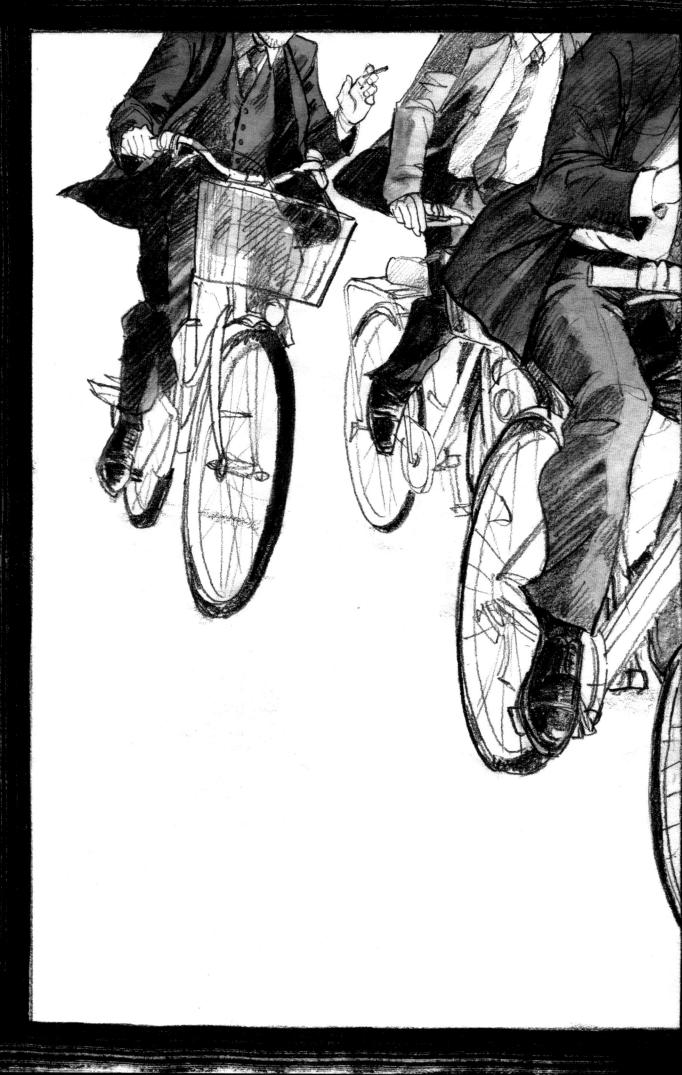

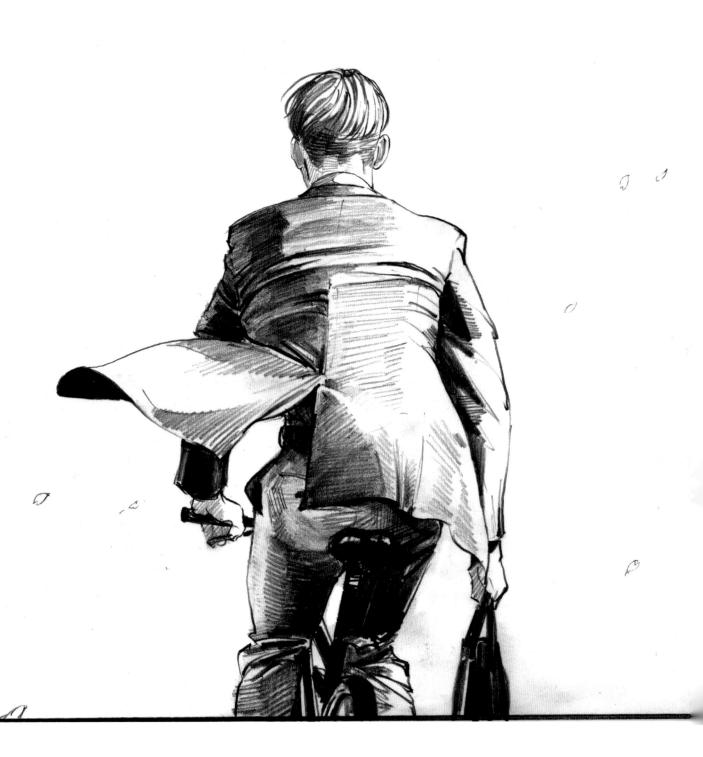

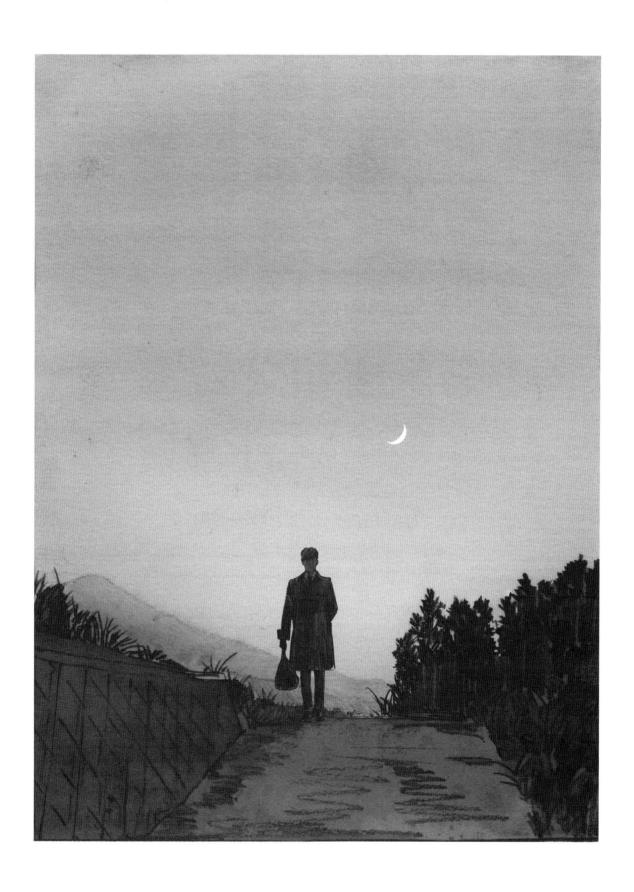

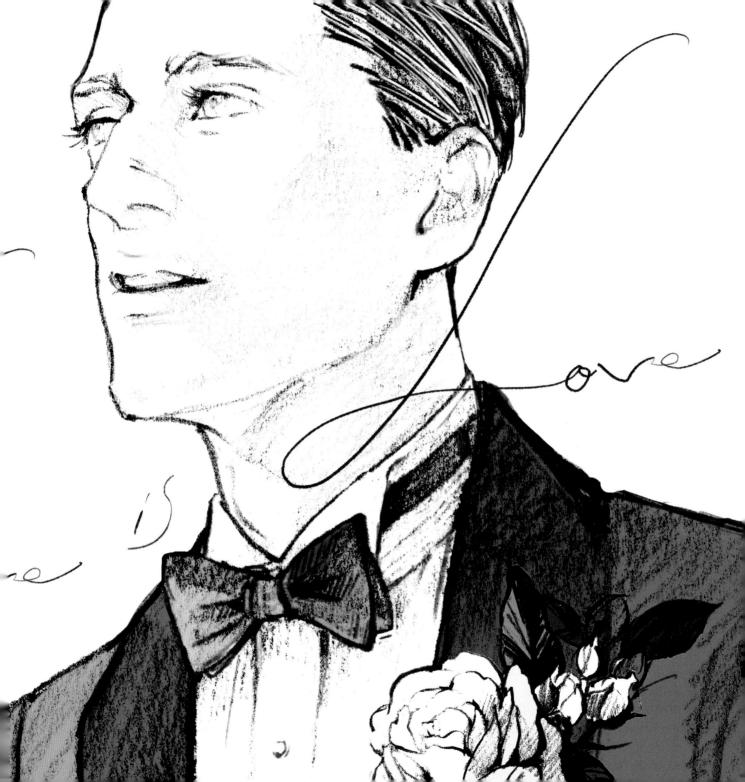

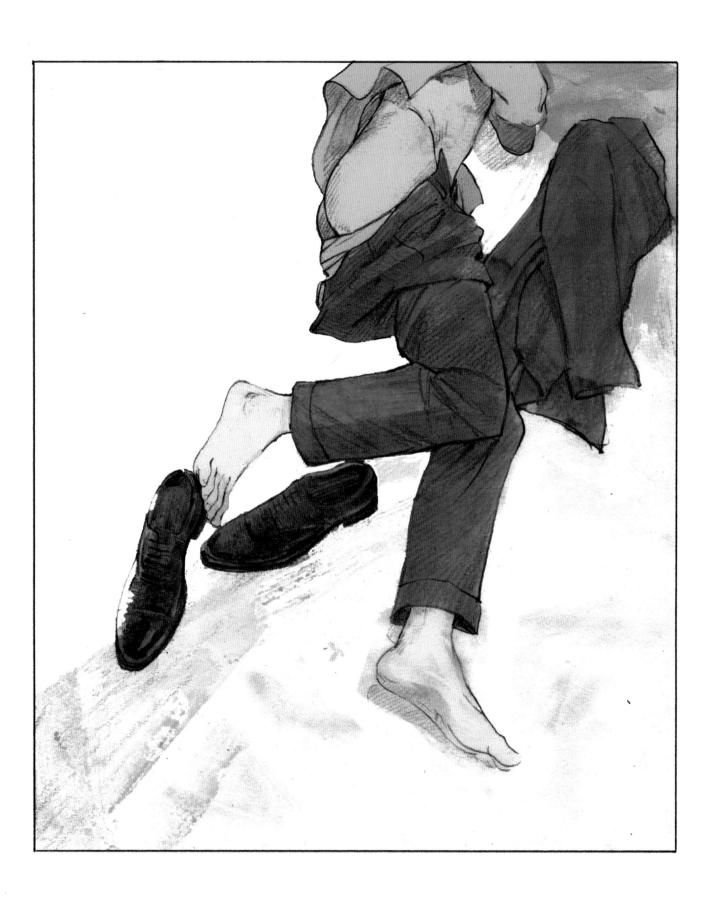

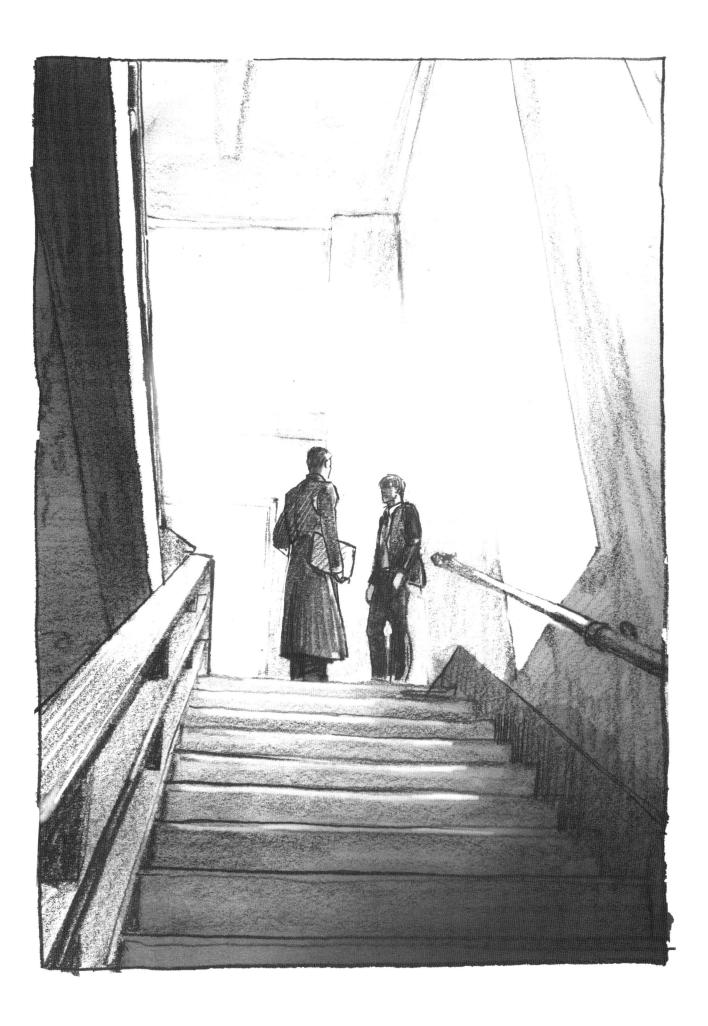

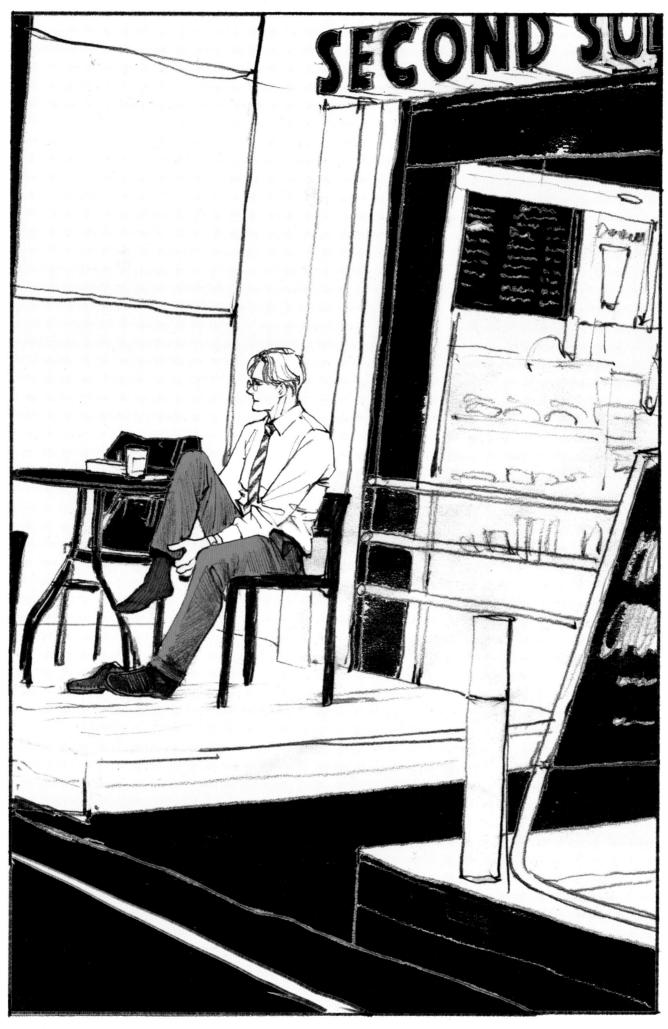

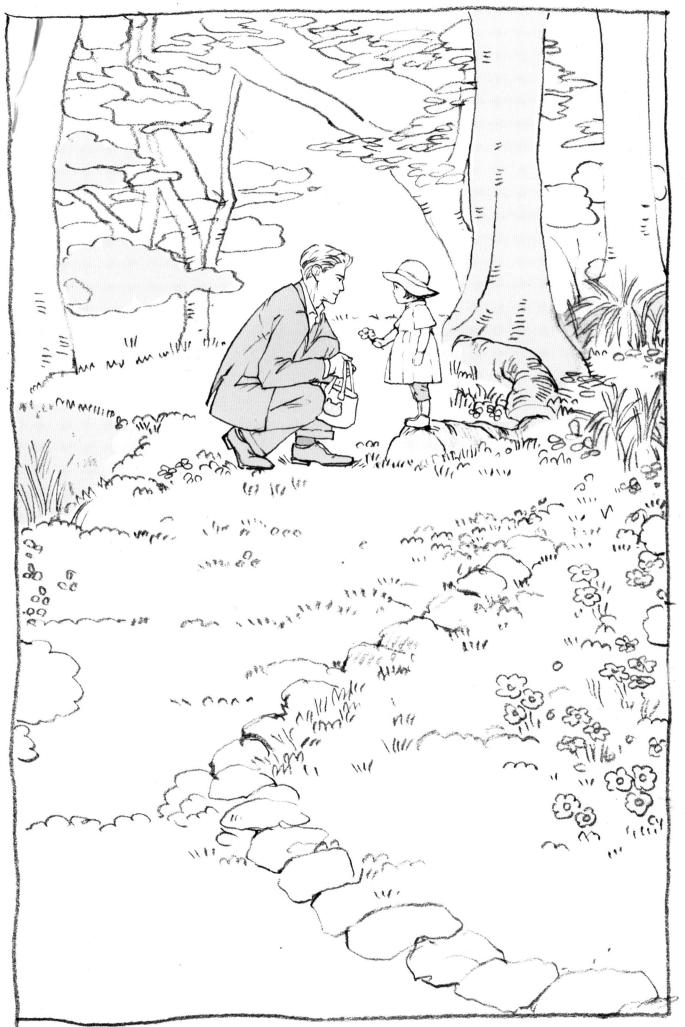

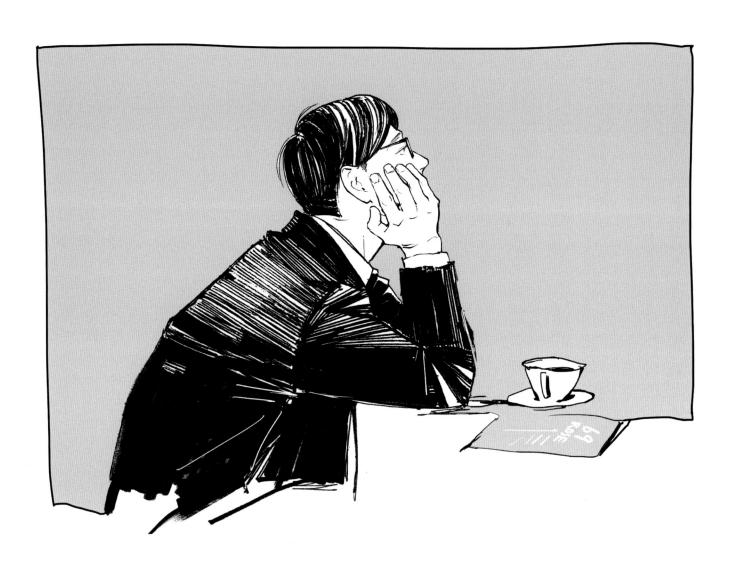

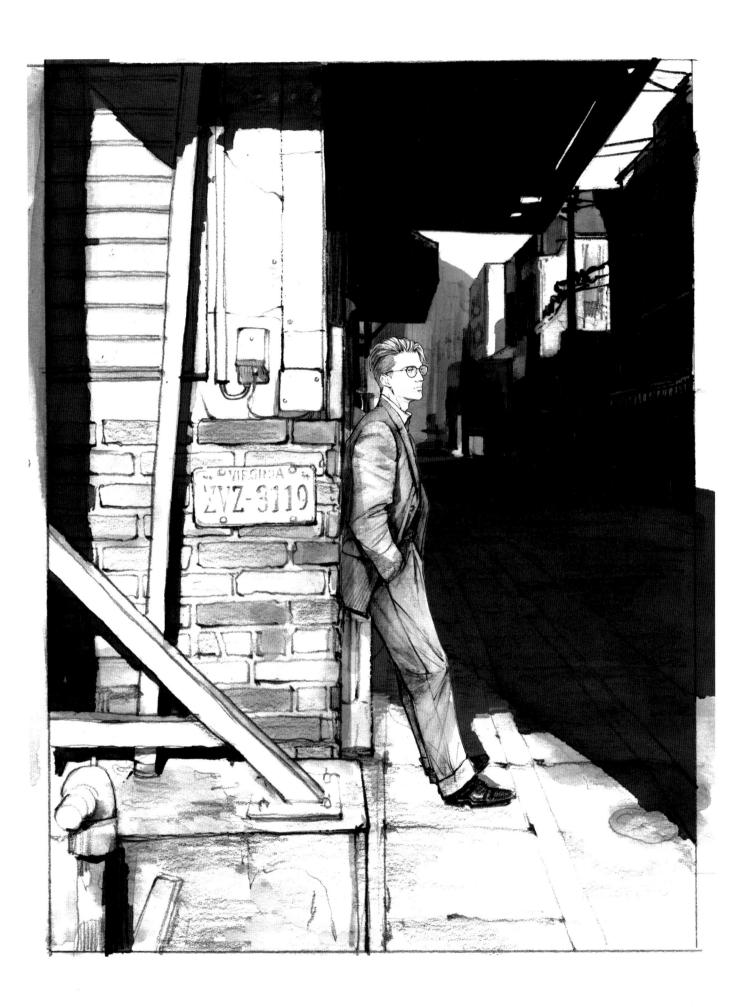

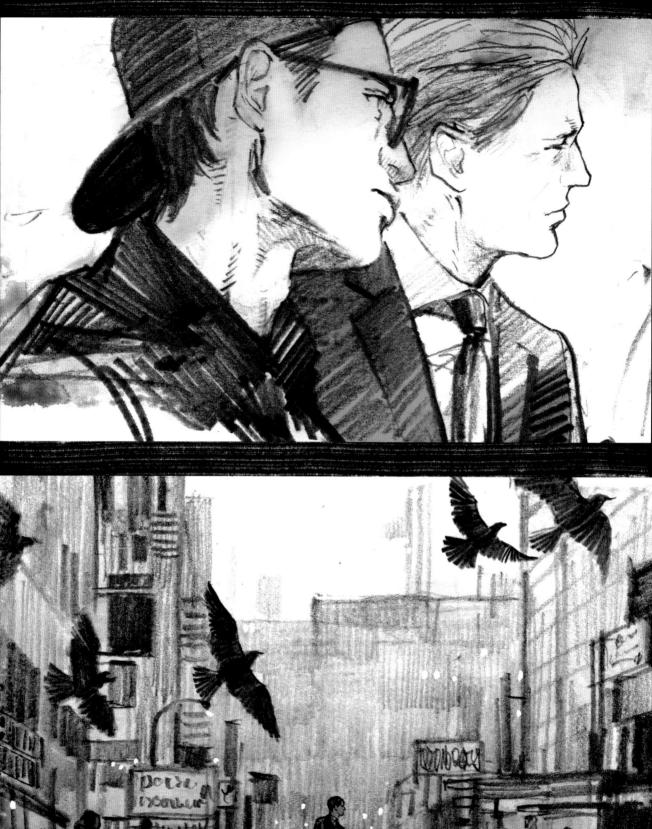

The state of the s

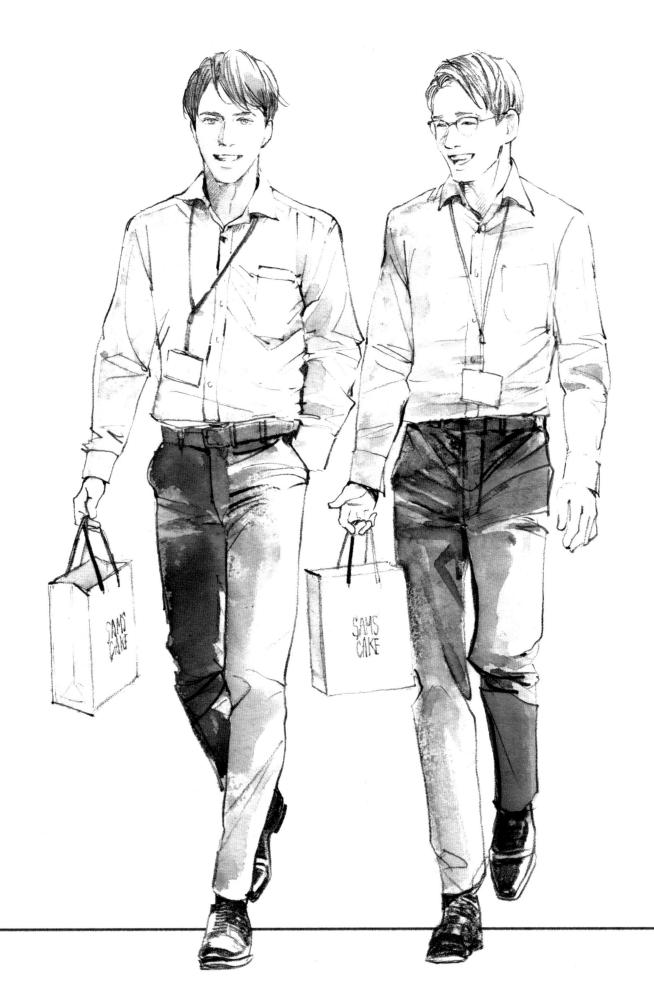

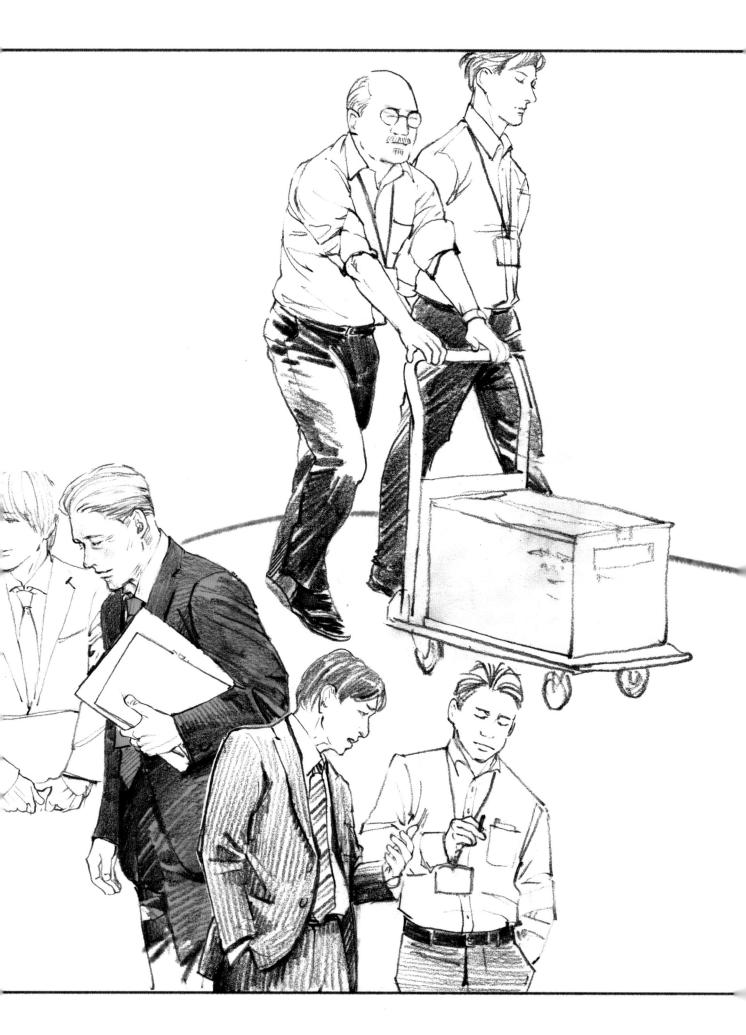

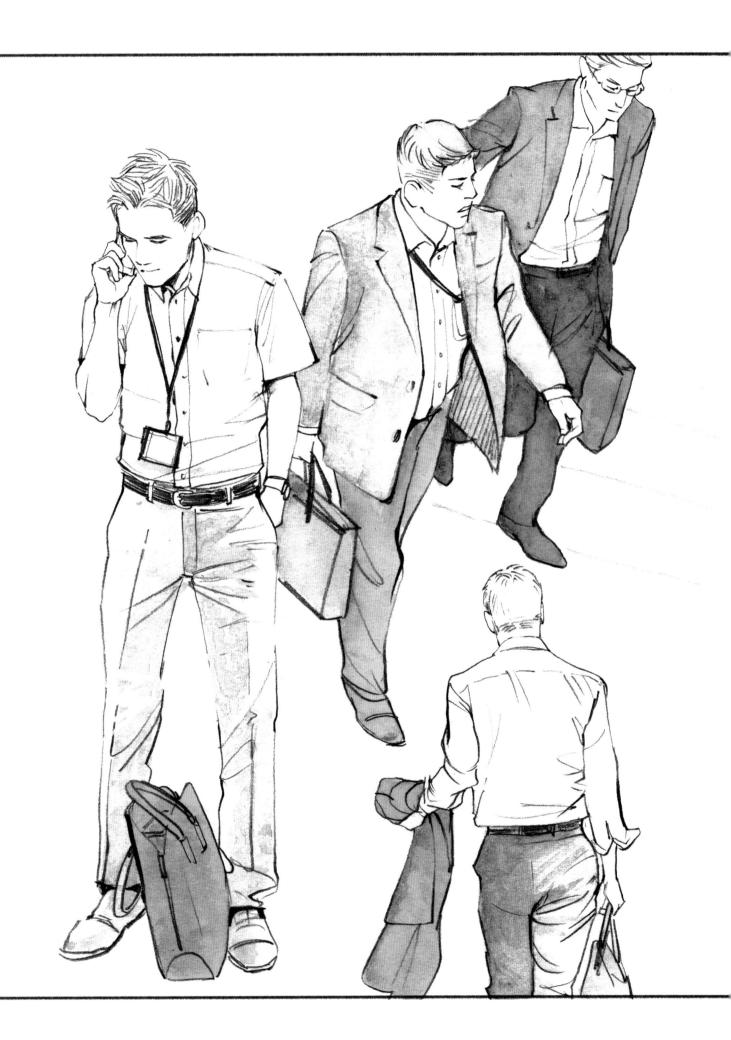

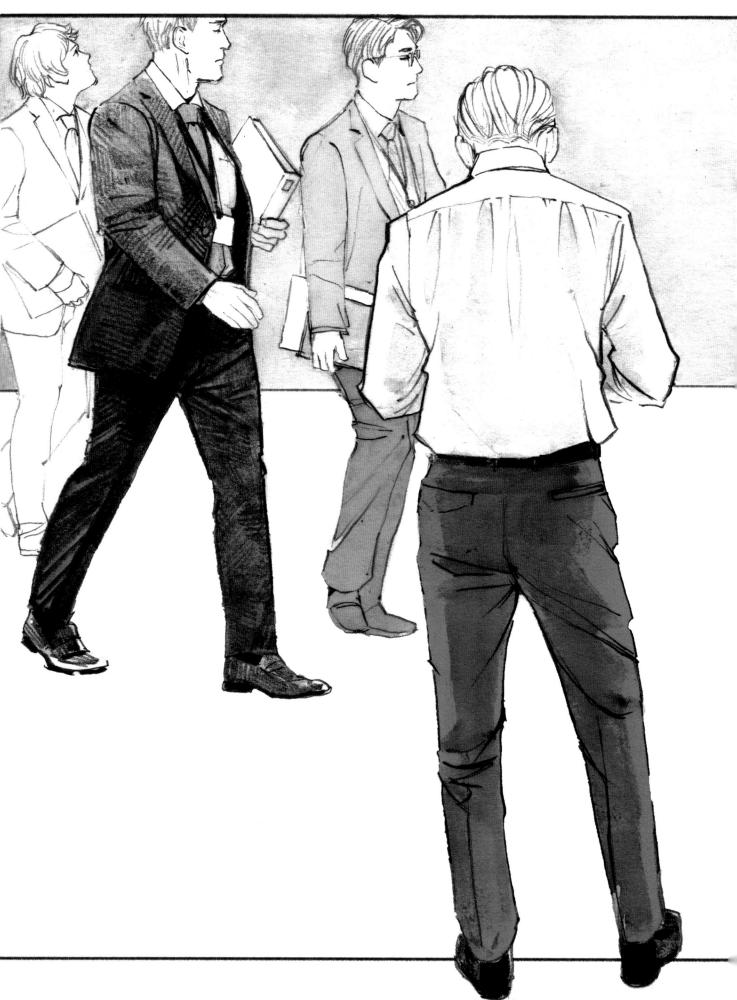

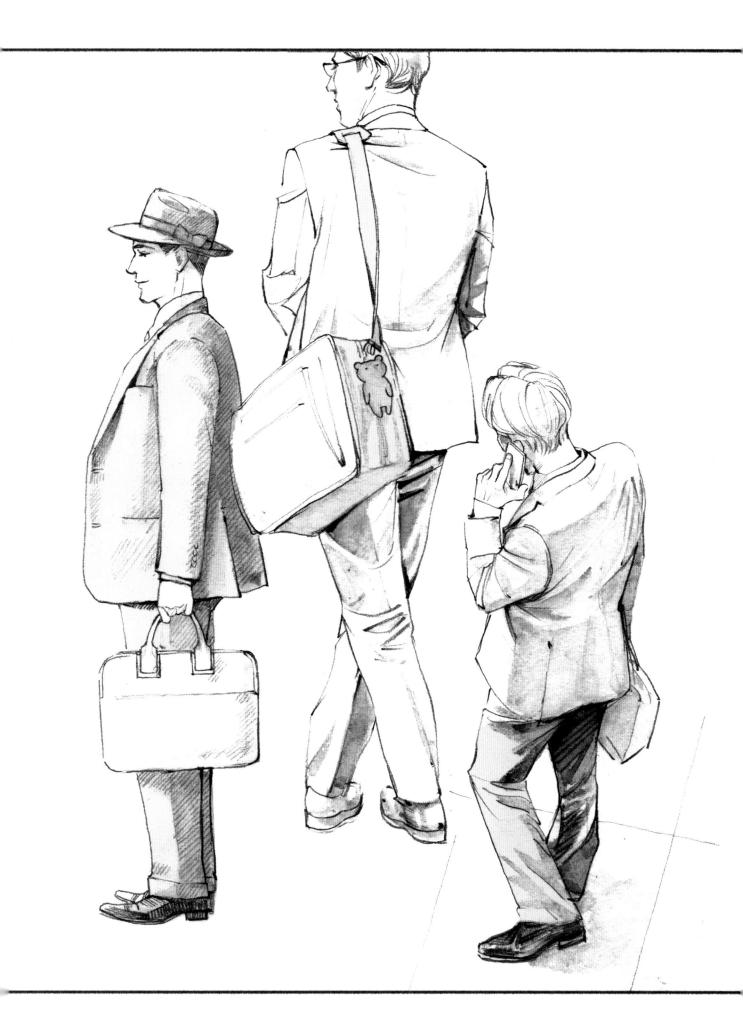

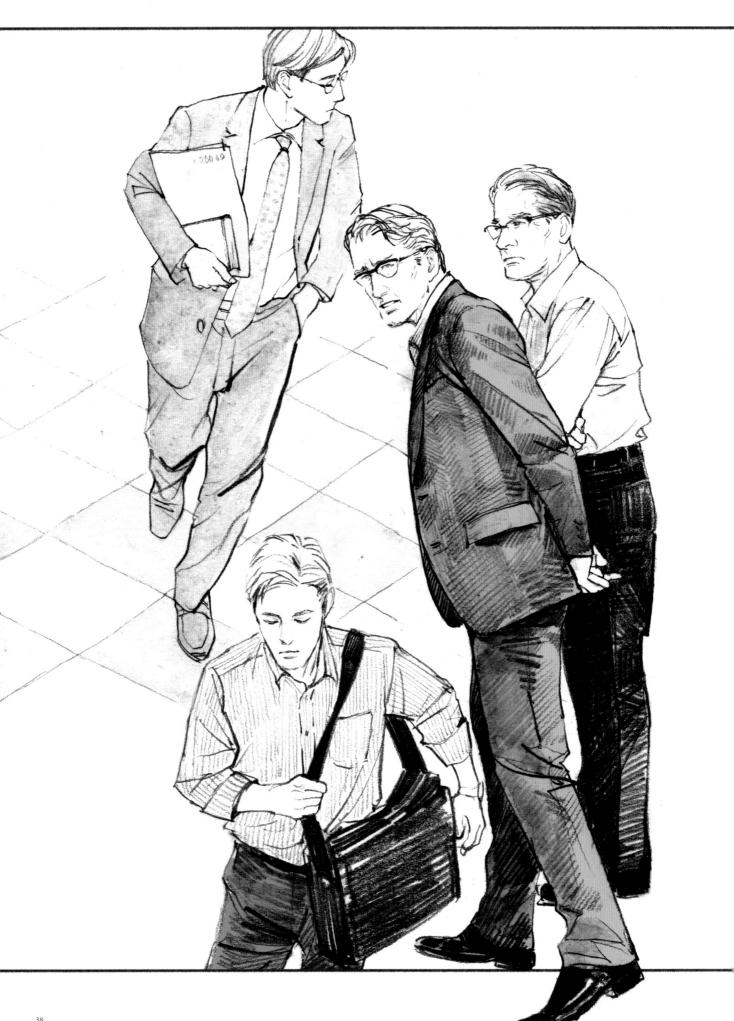

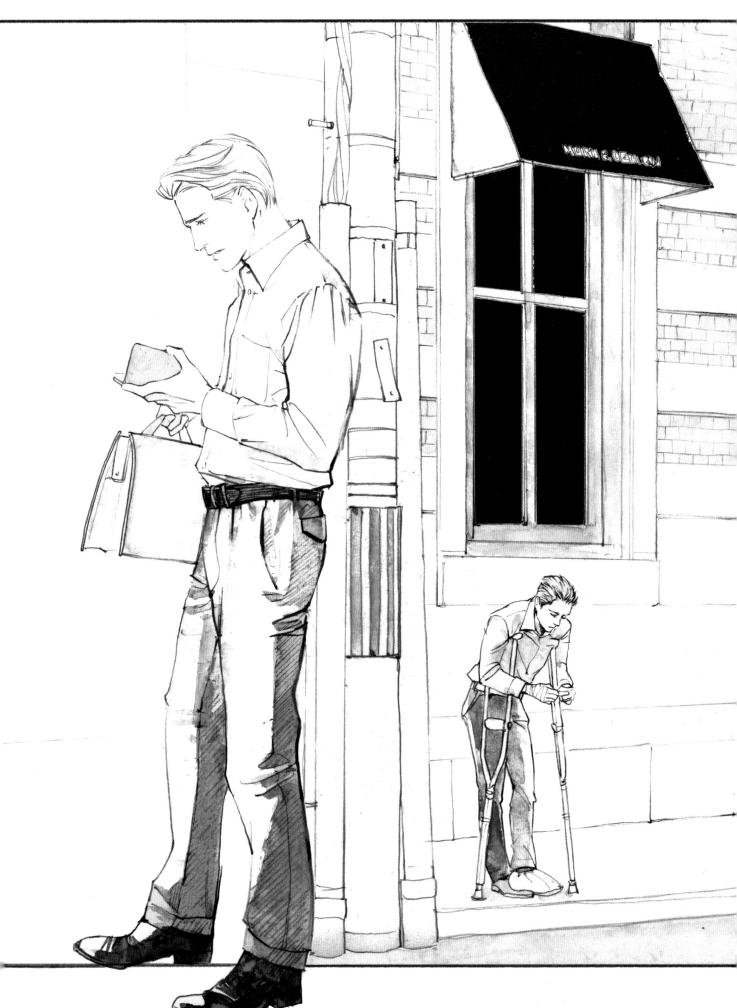

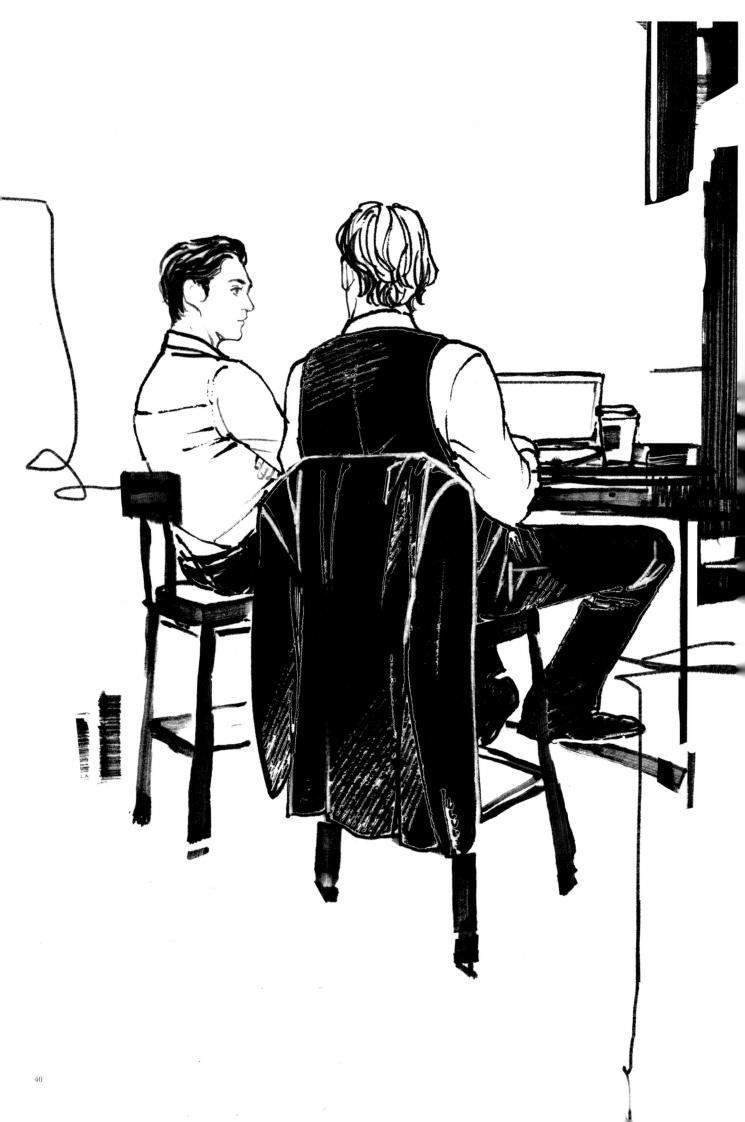

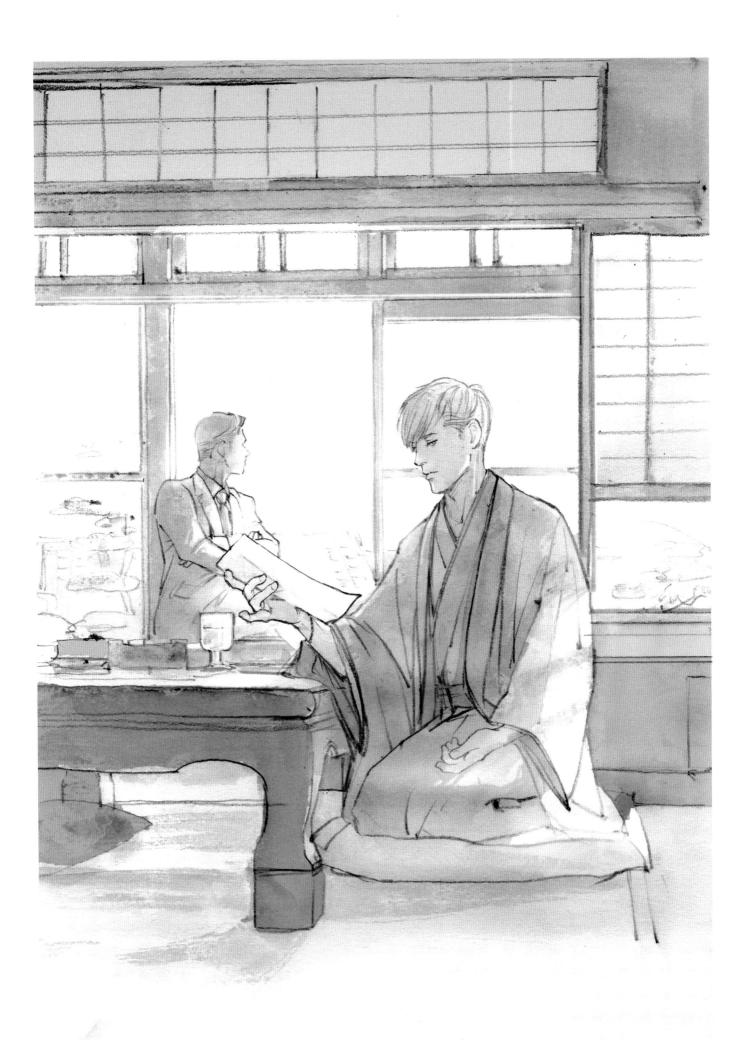

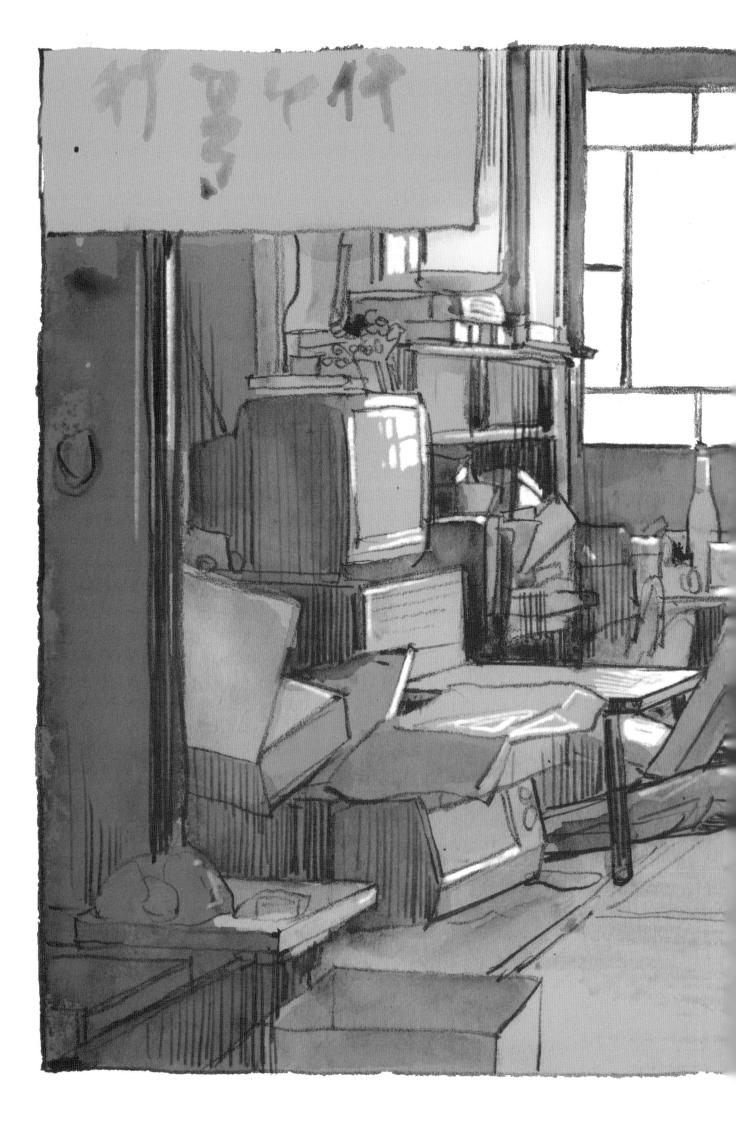

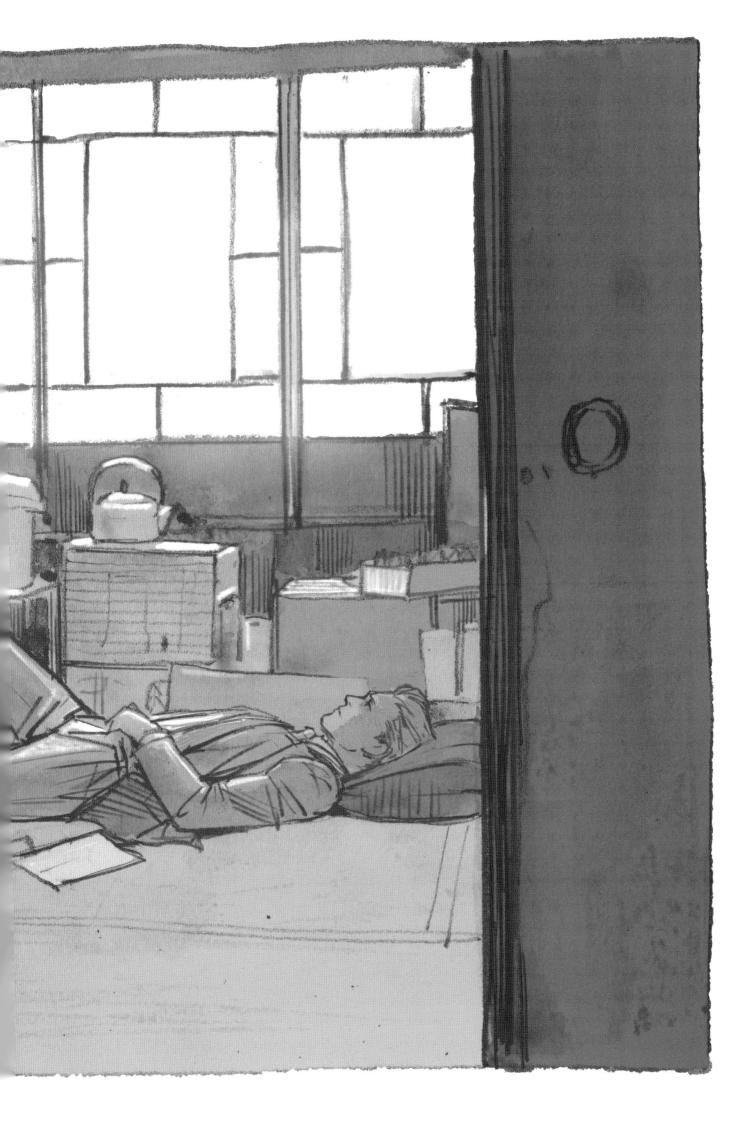

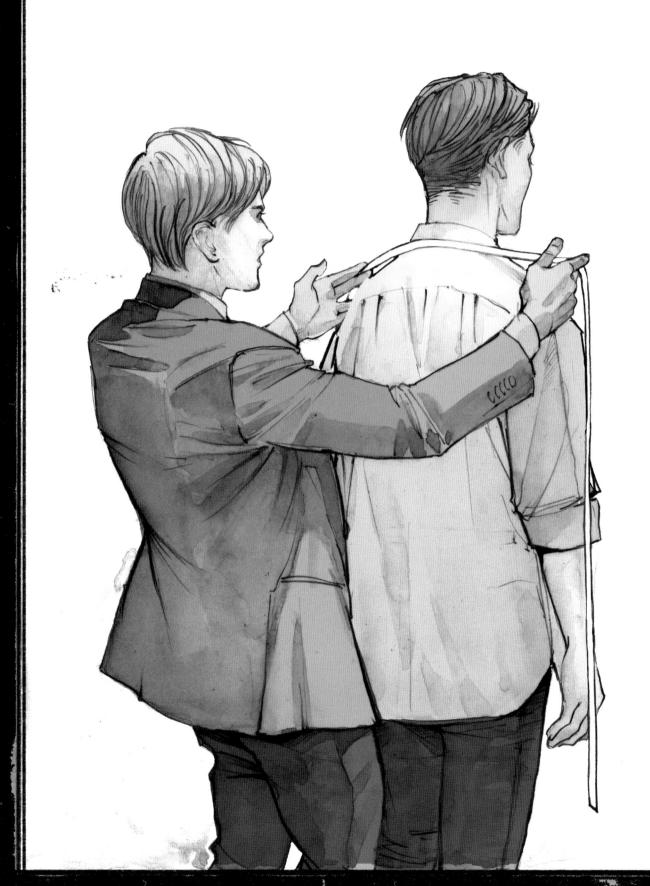

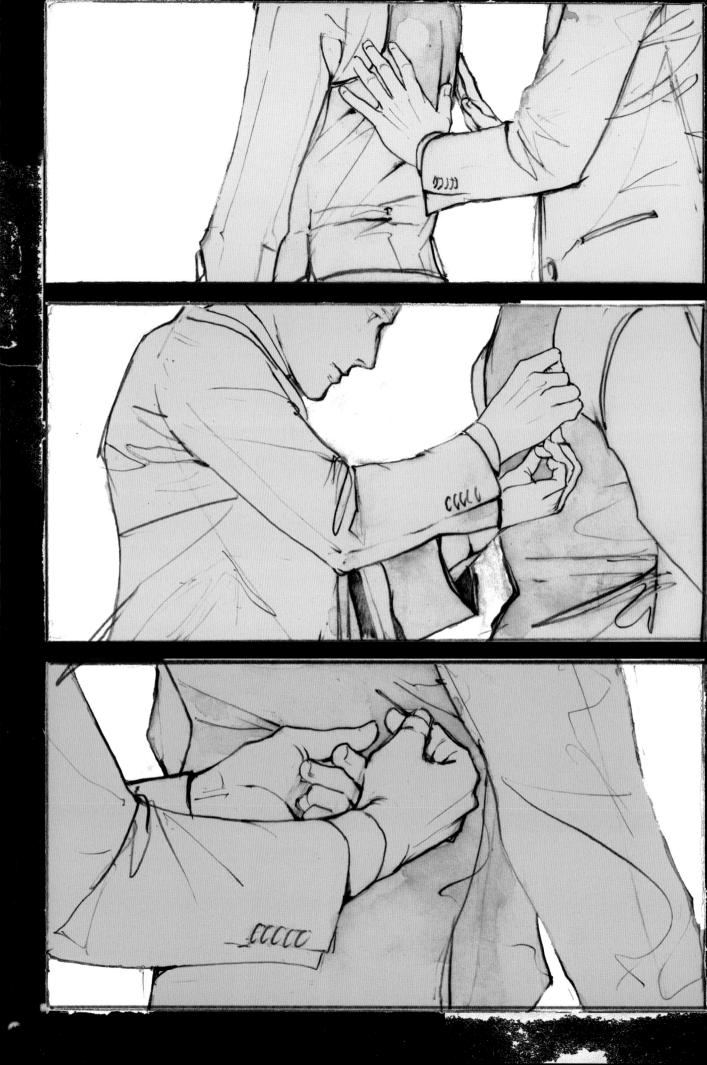

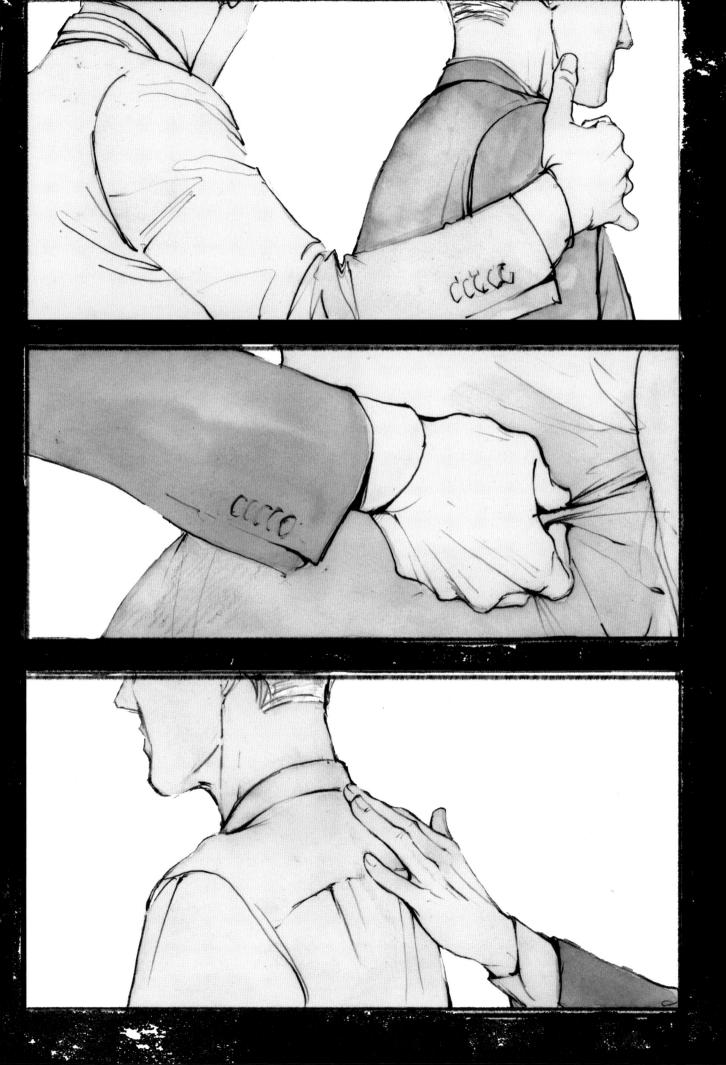

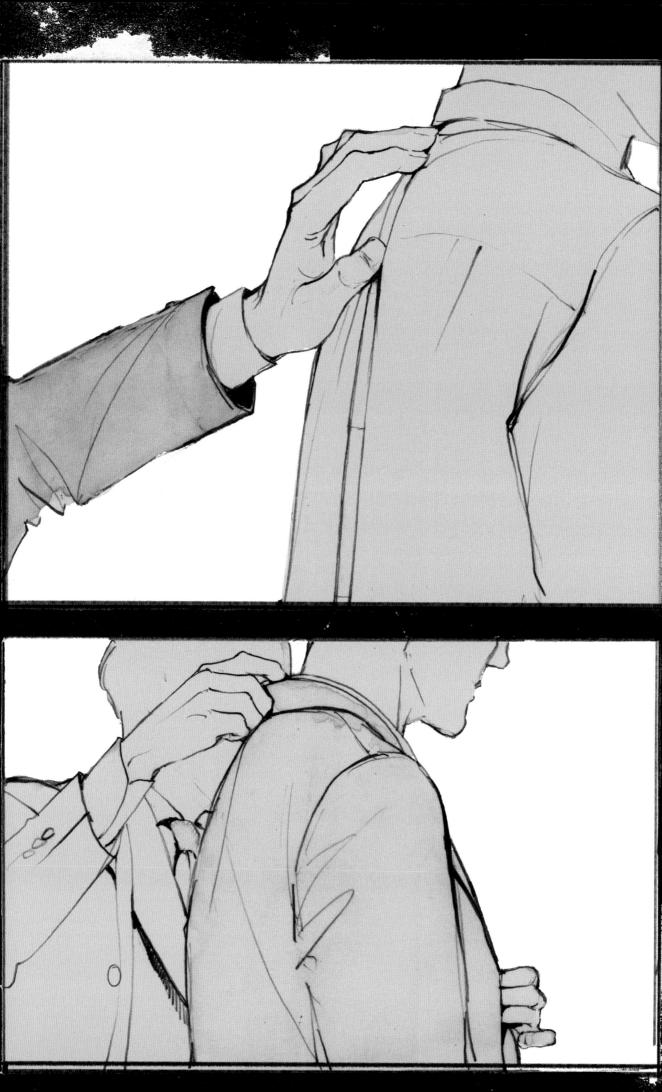

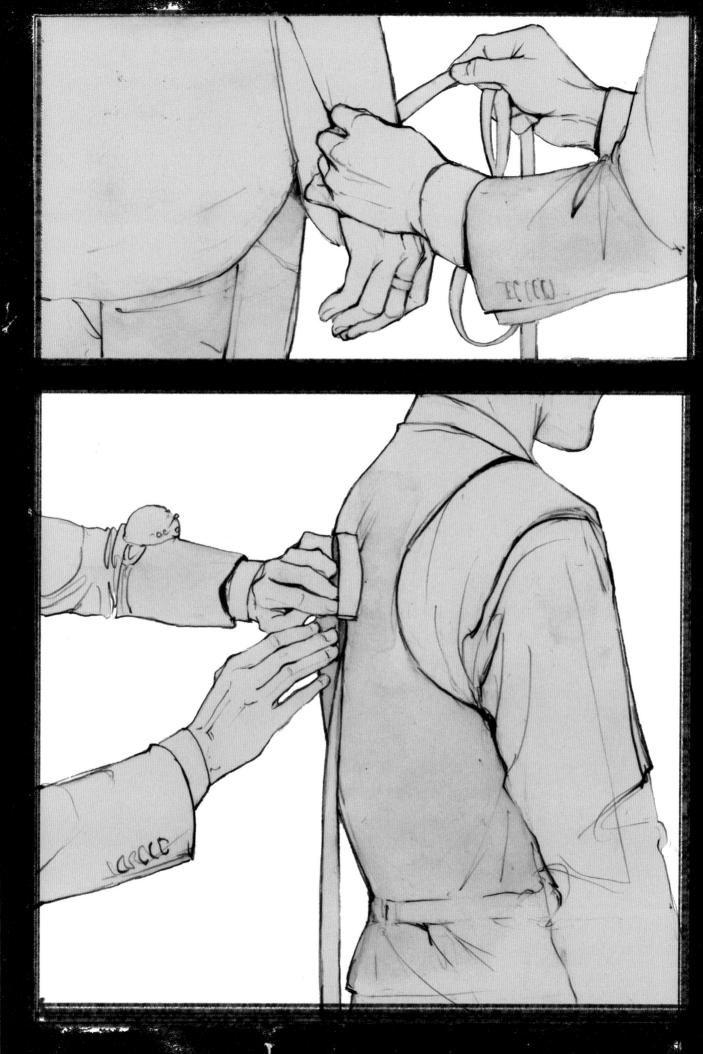

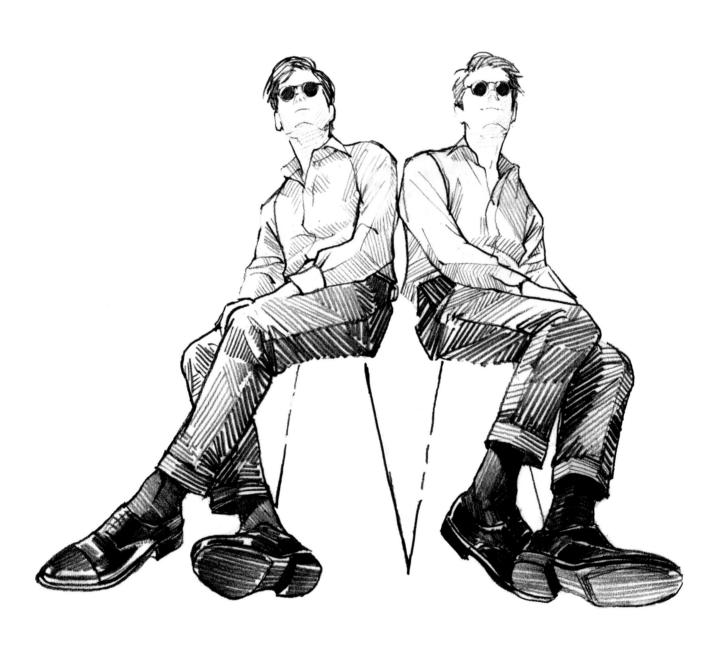

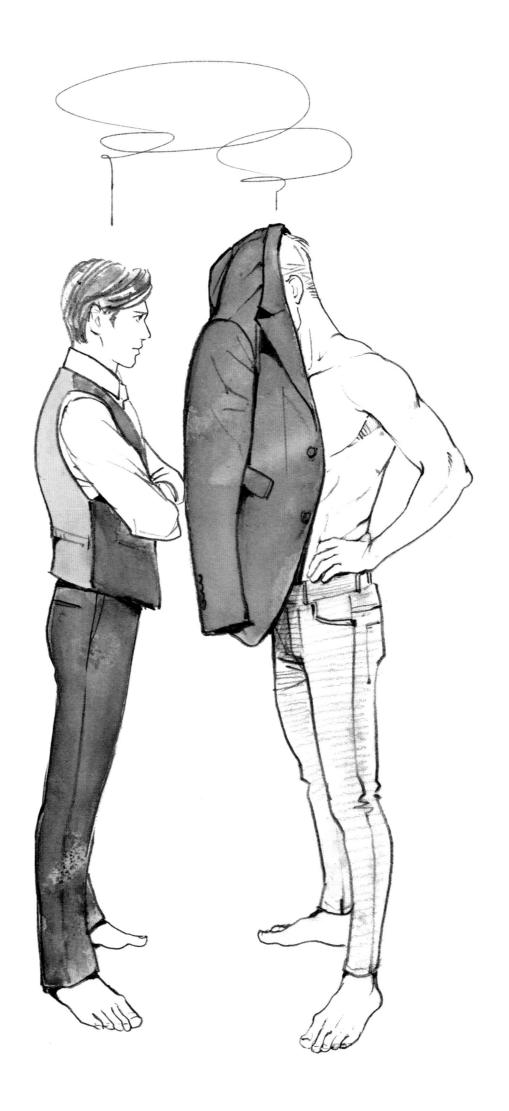

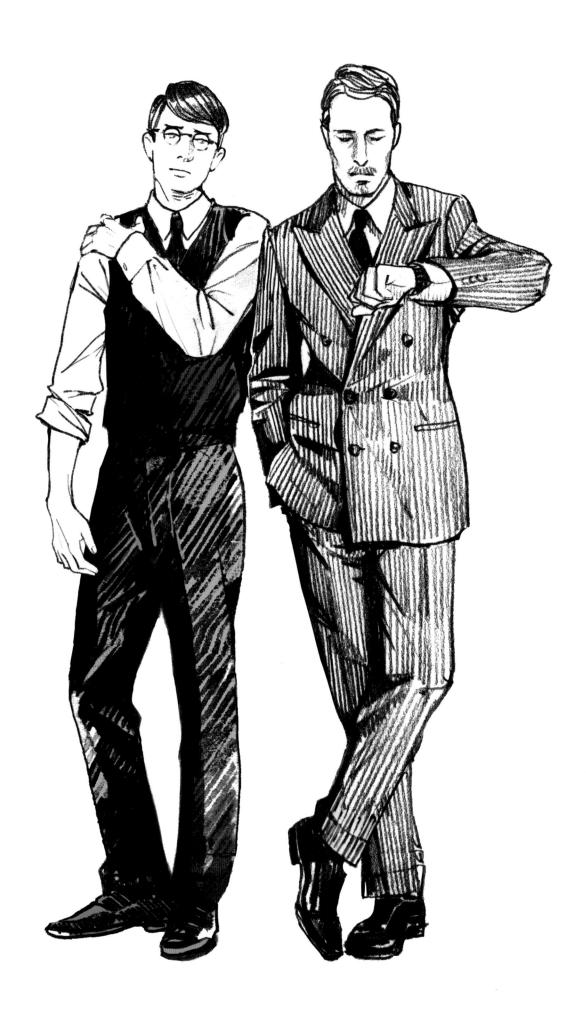

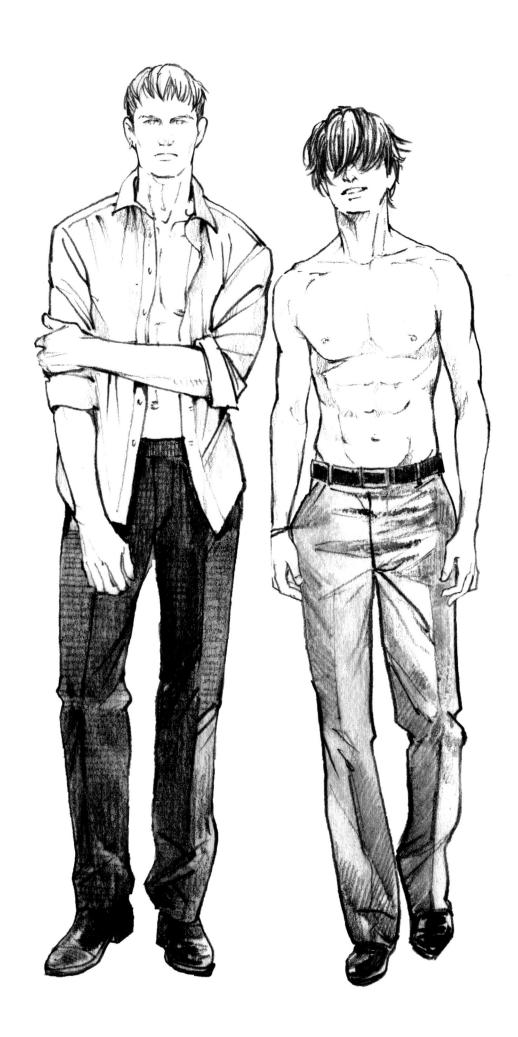

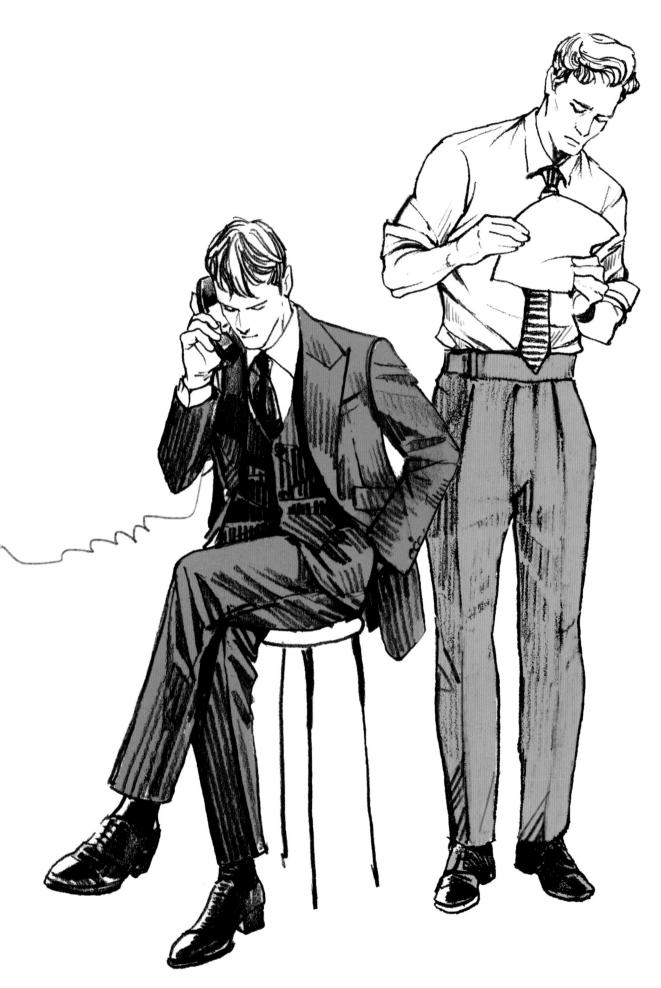

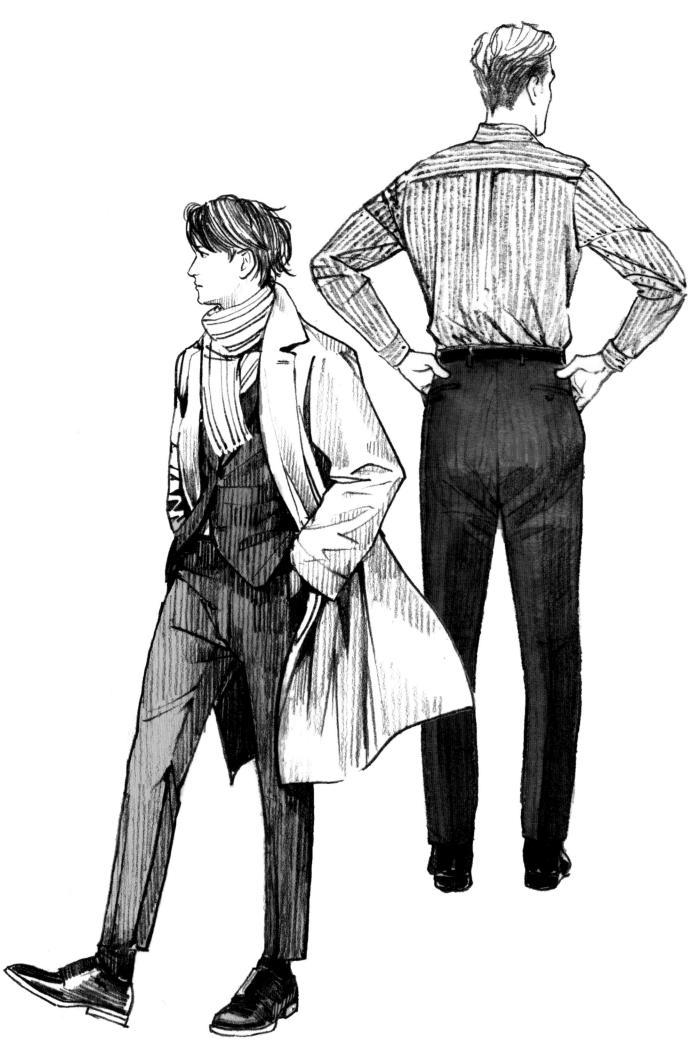

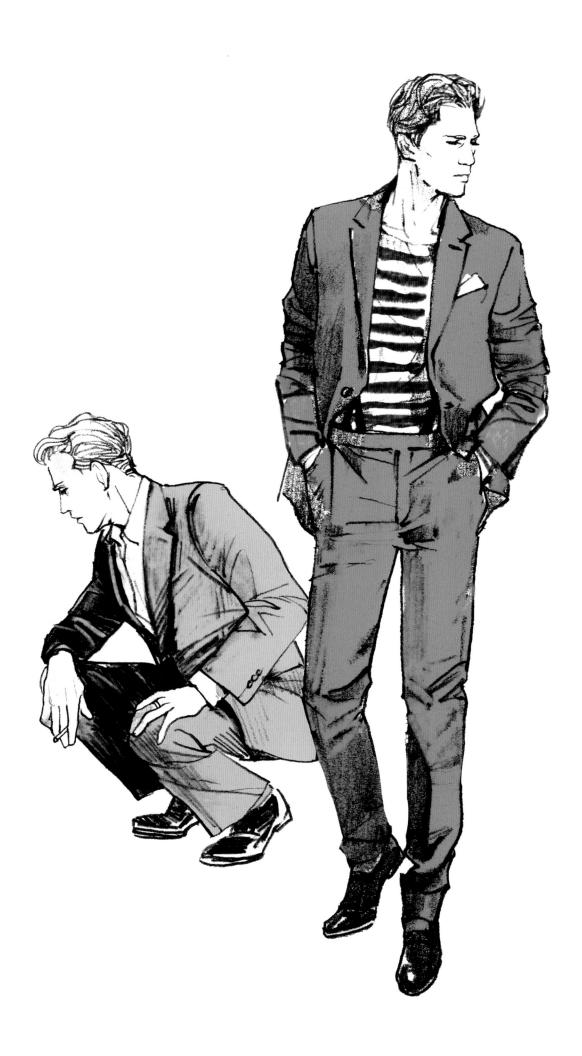

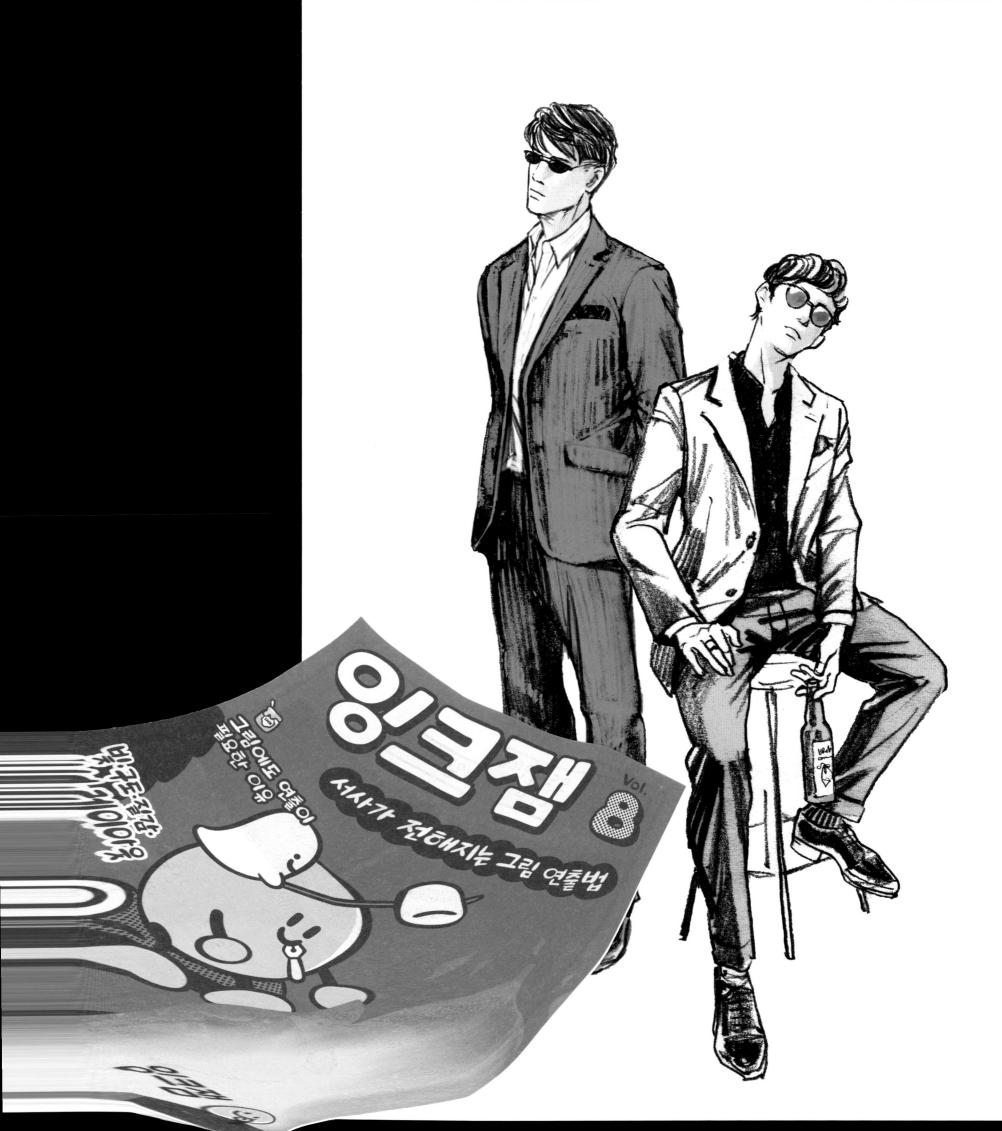

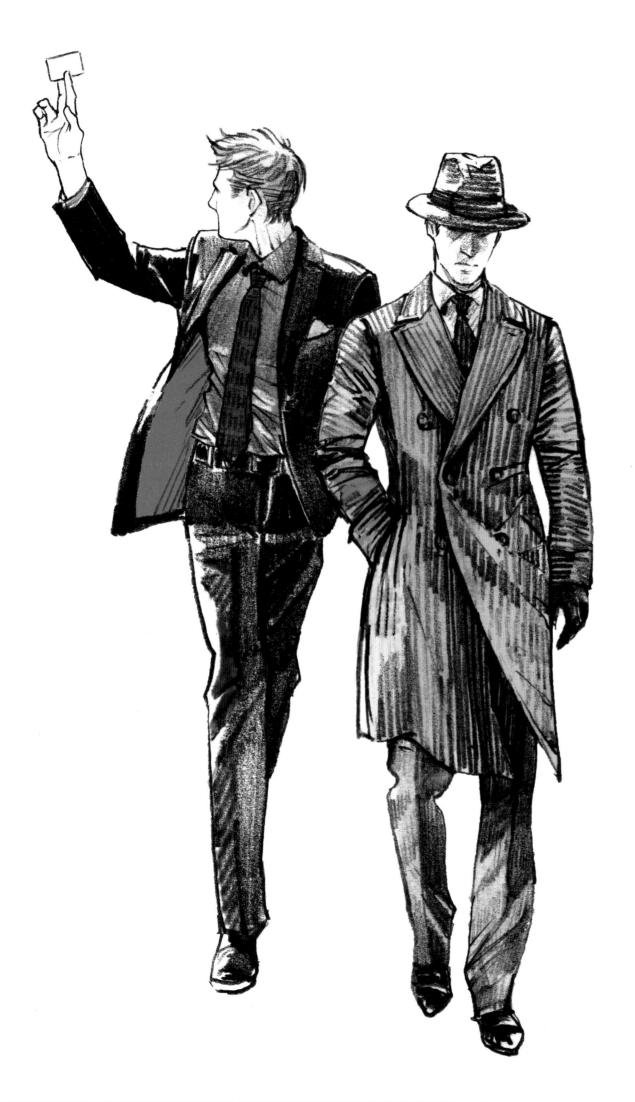

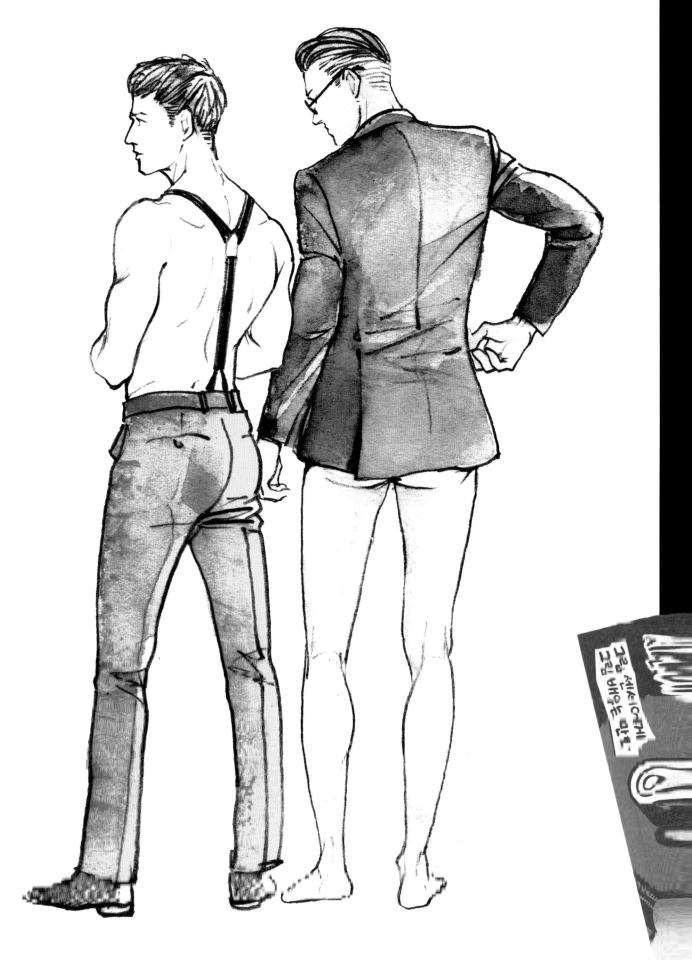

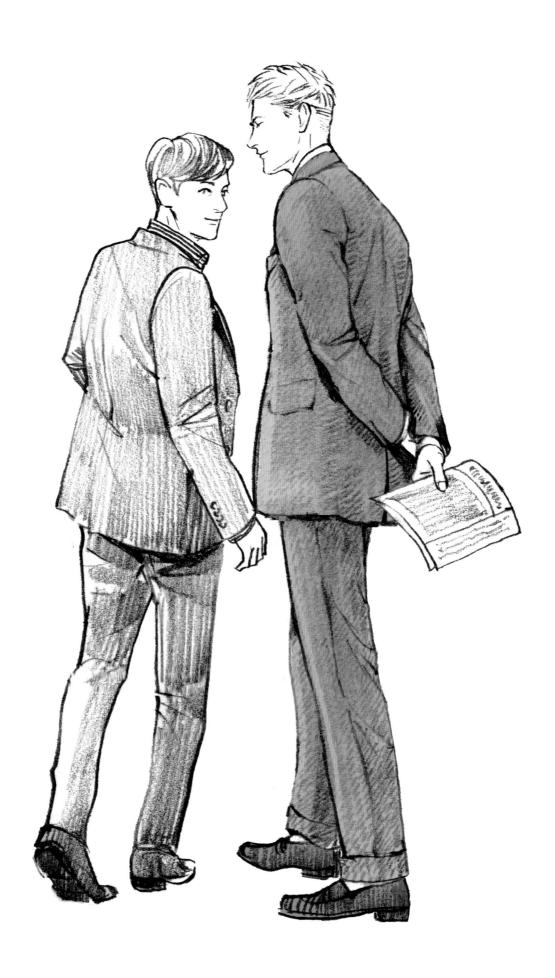

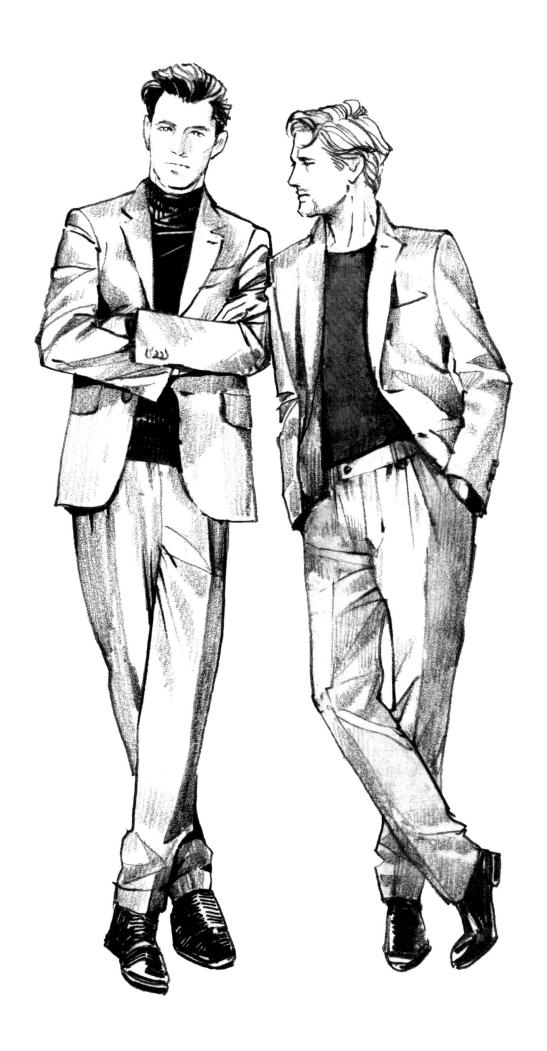

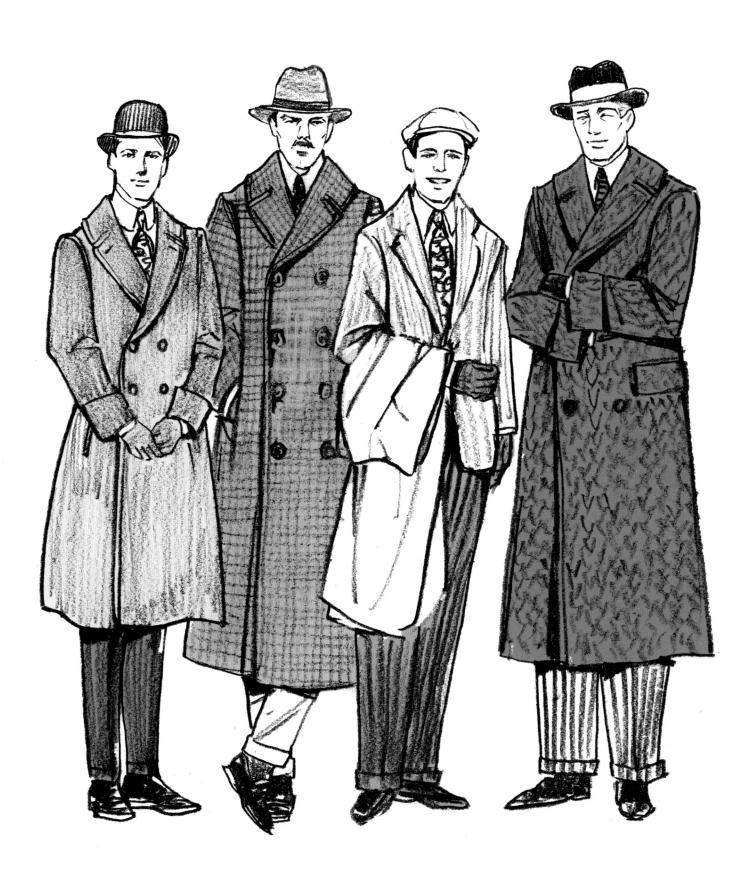

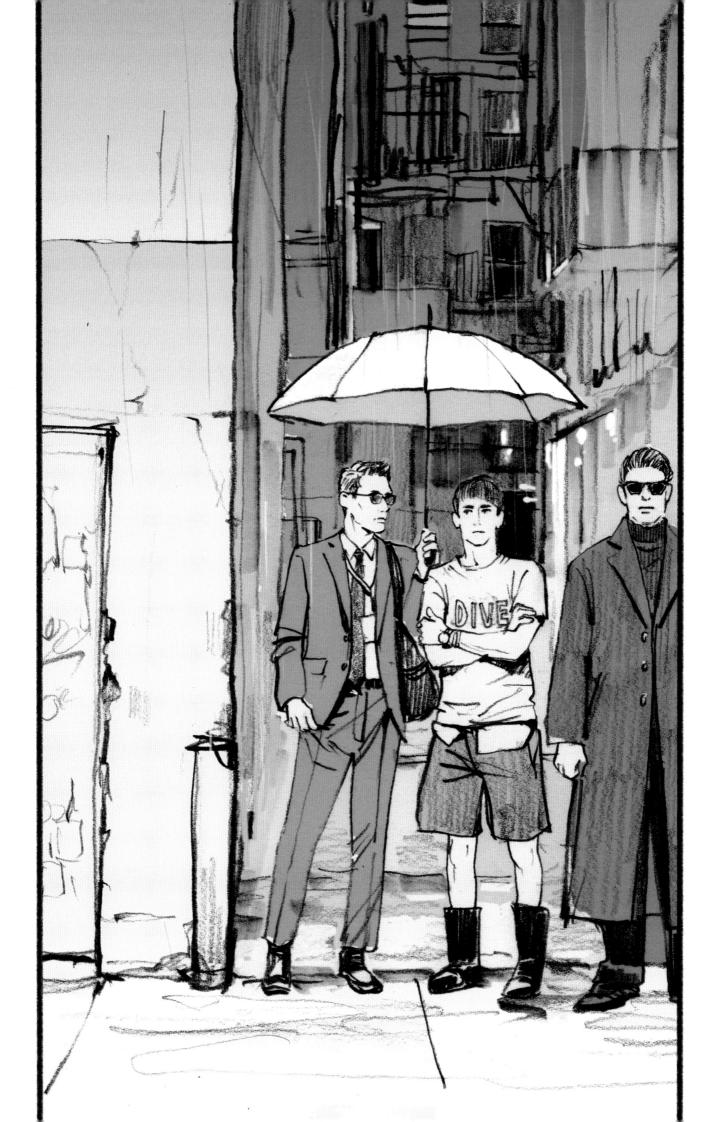

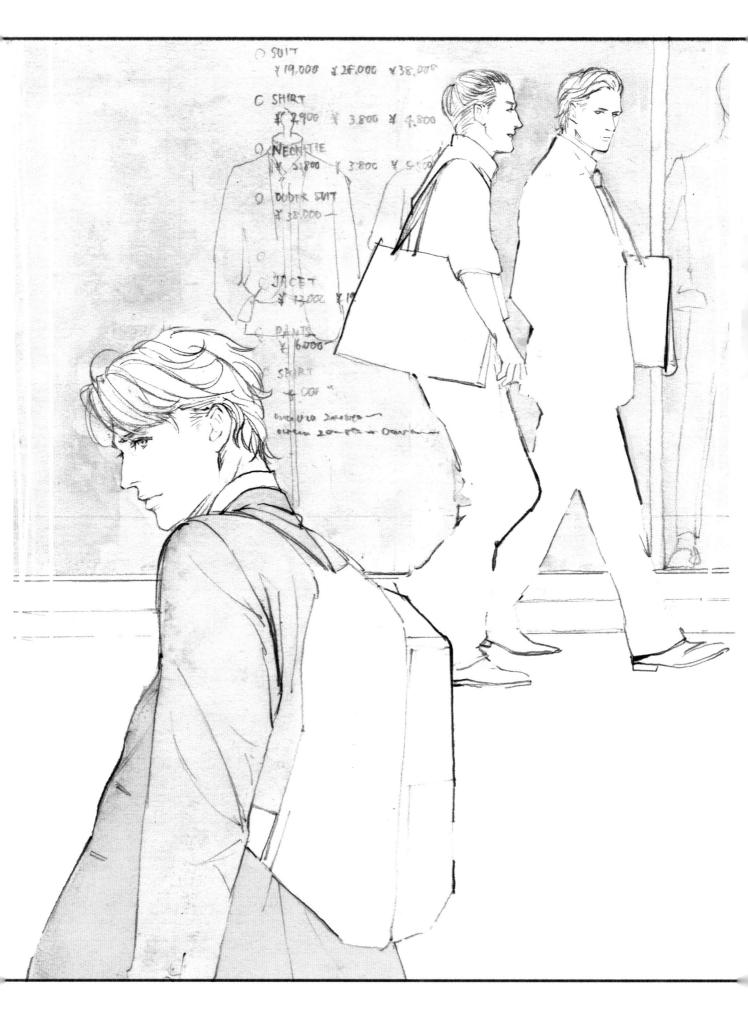

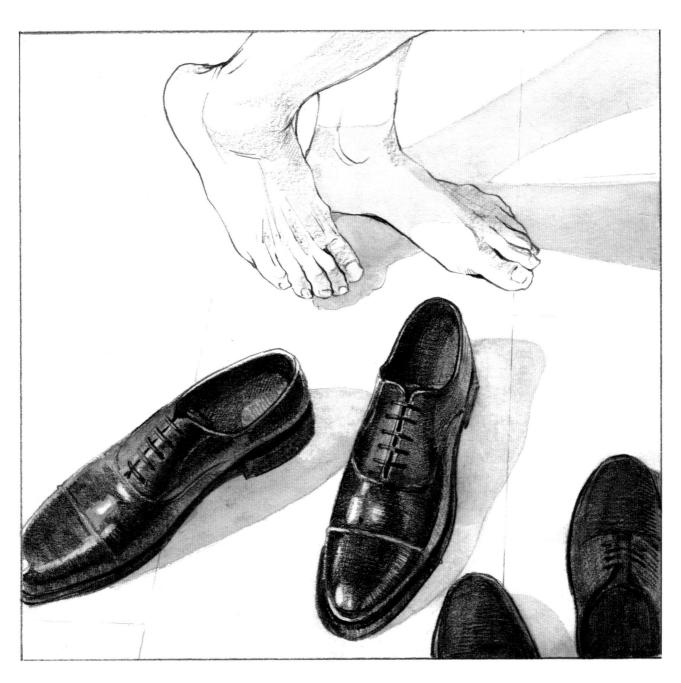

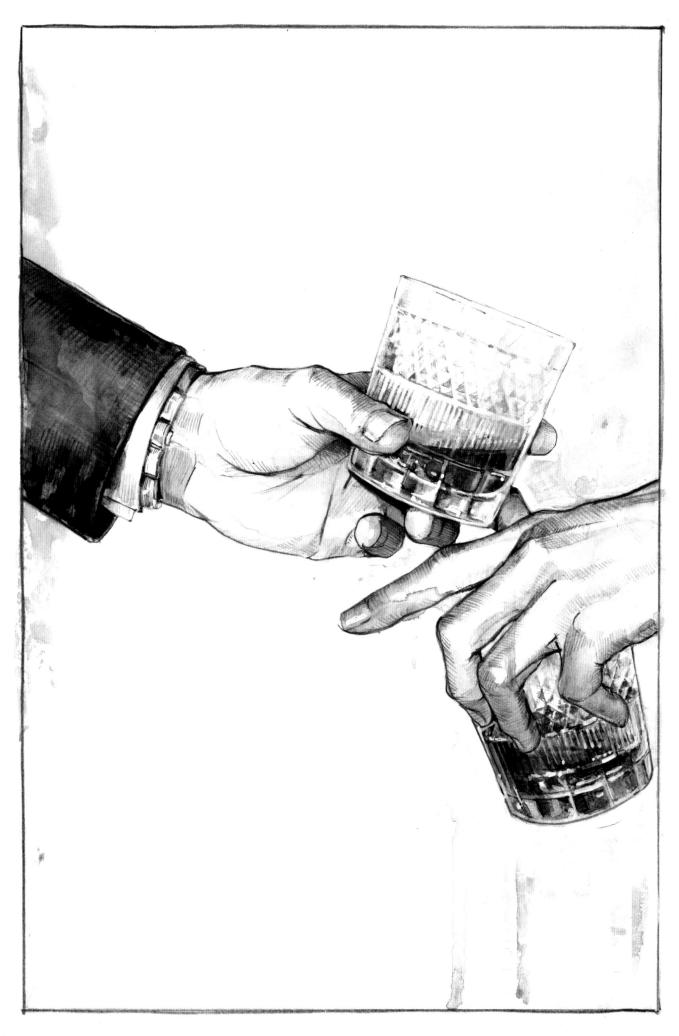

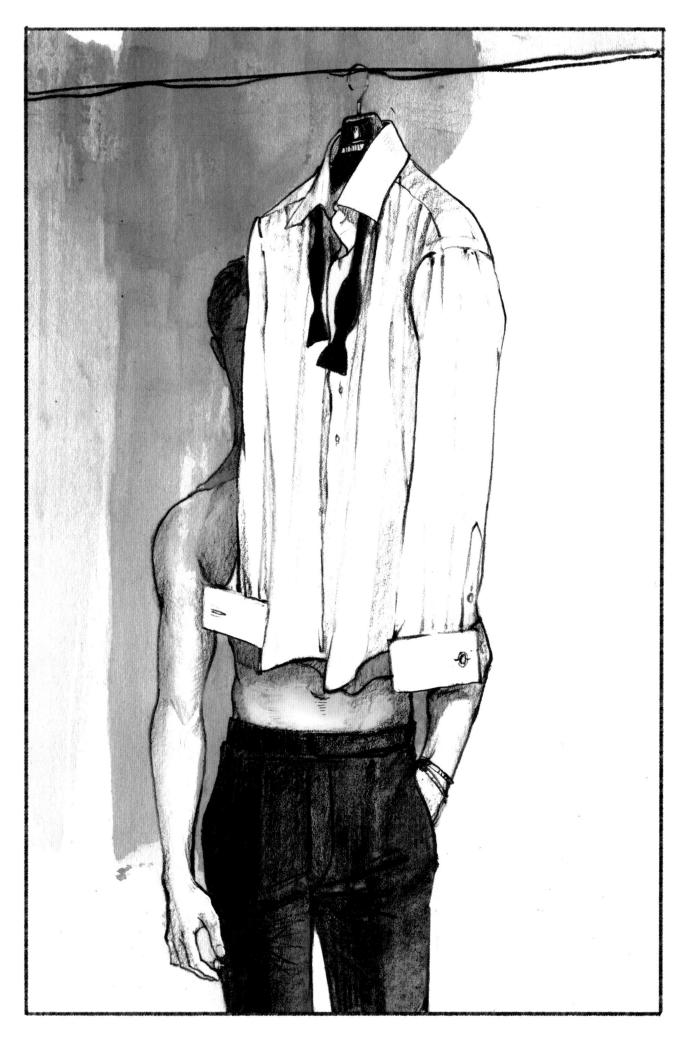

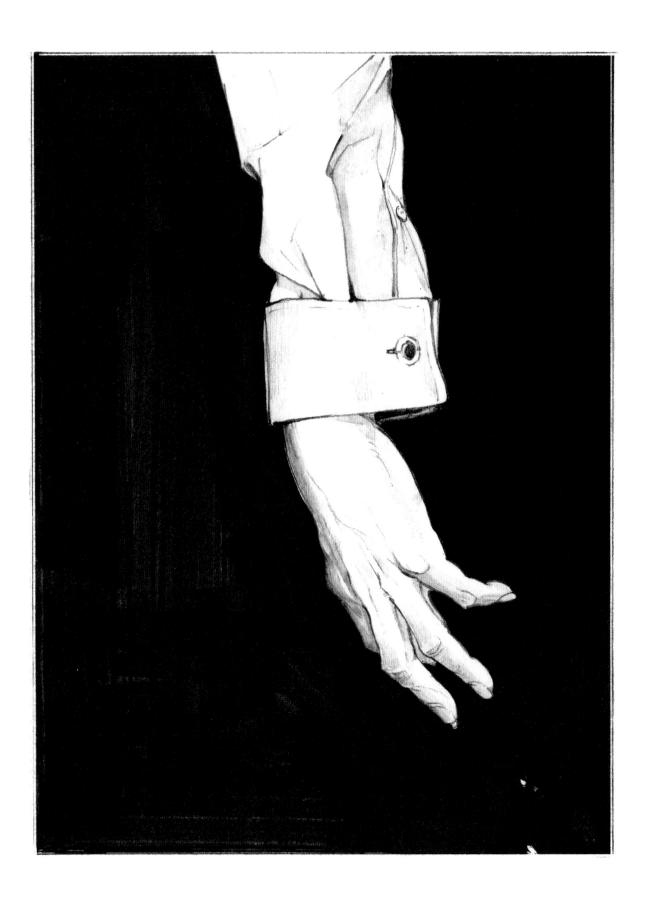

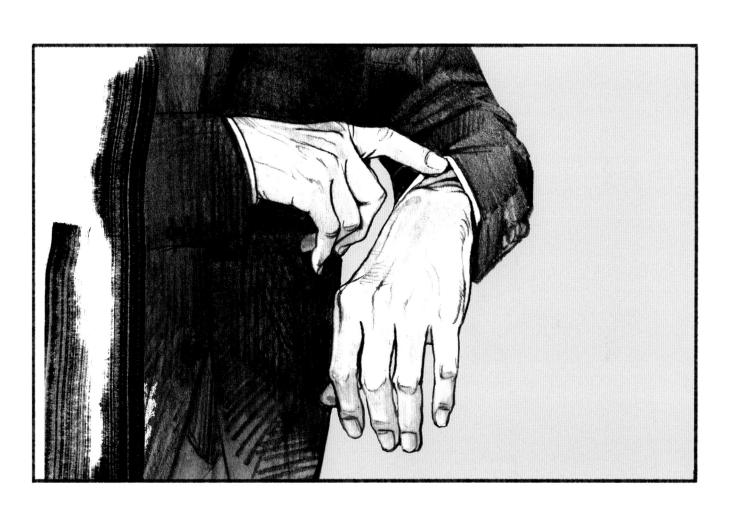

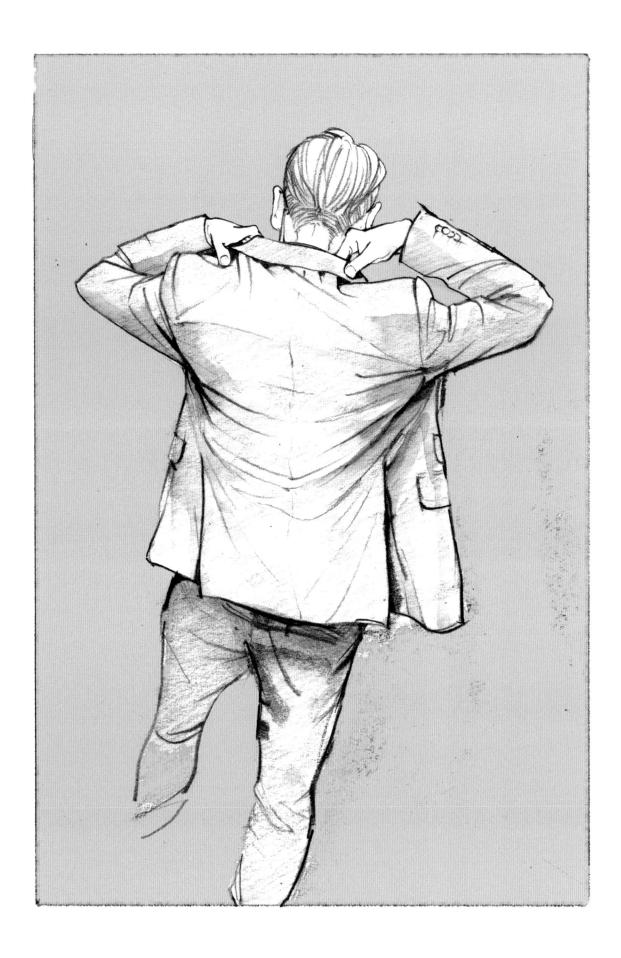

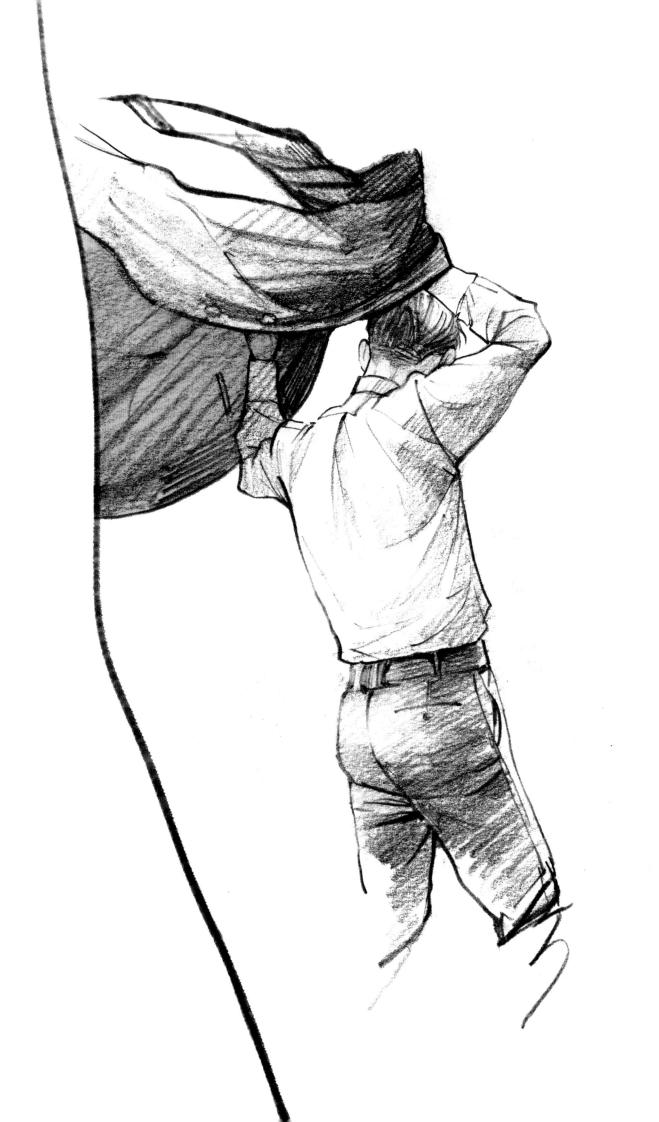

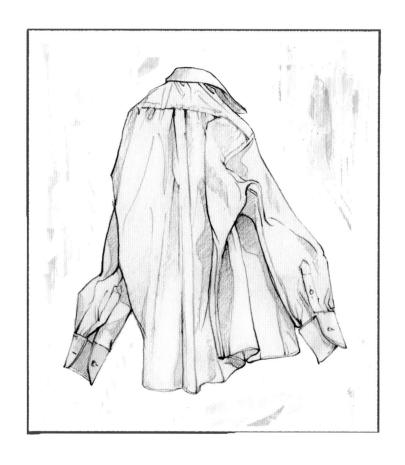

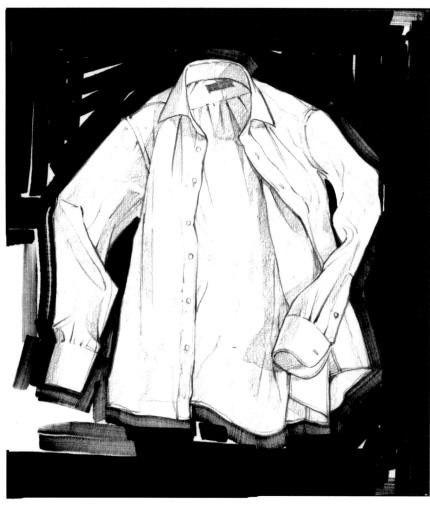

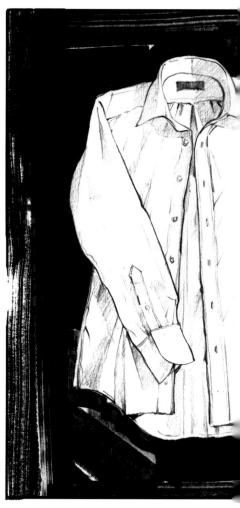

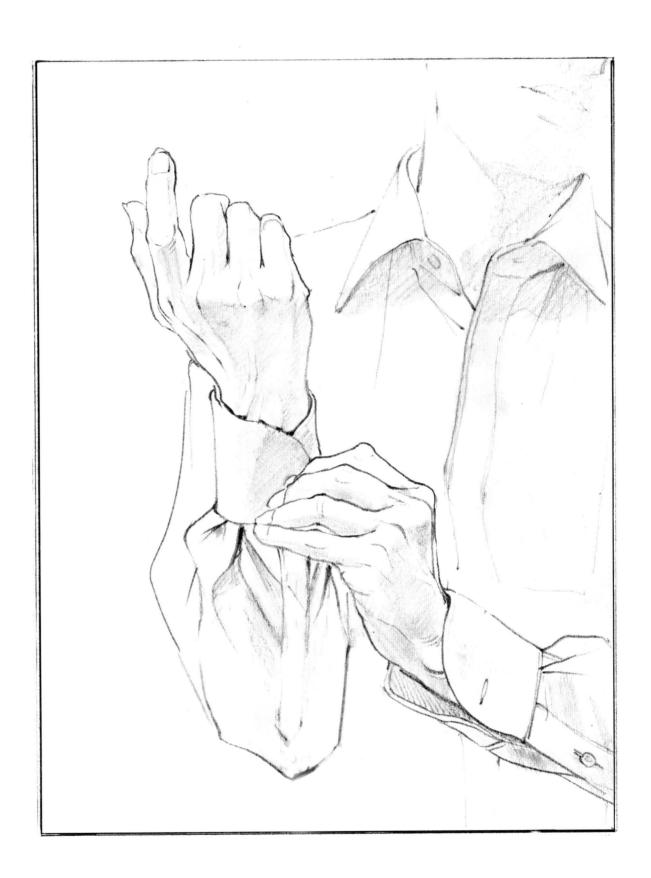

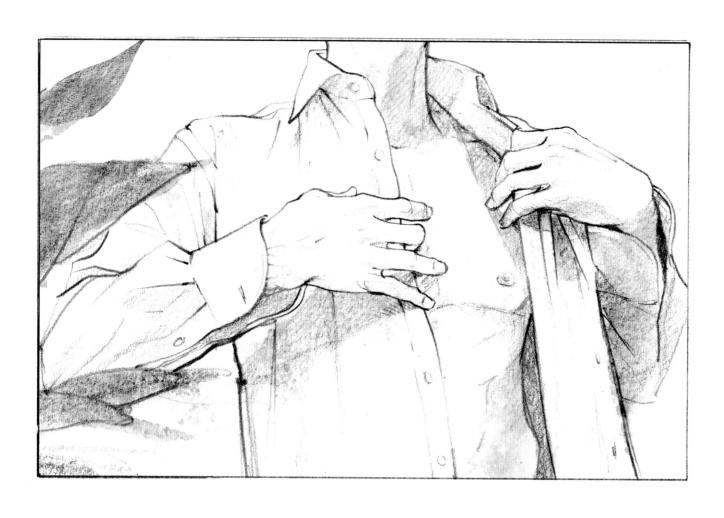

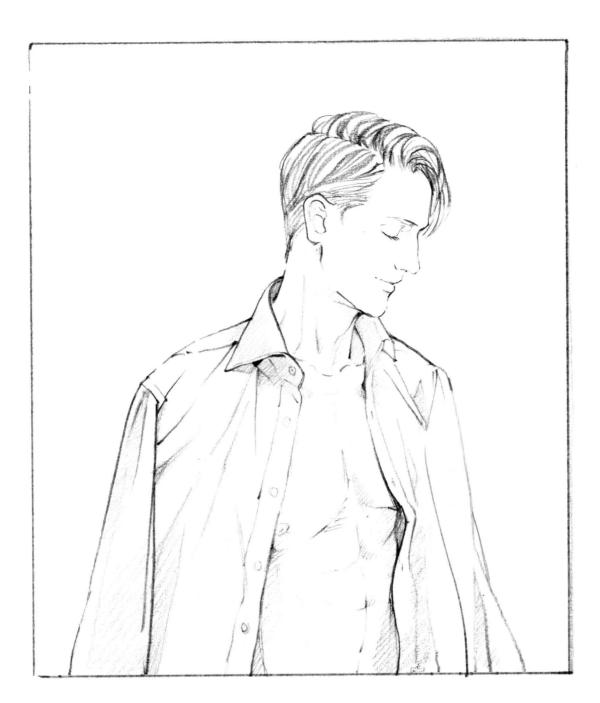

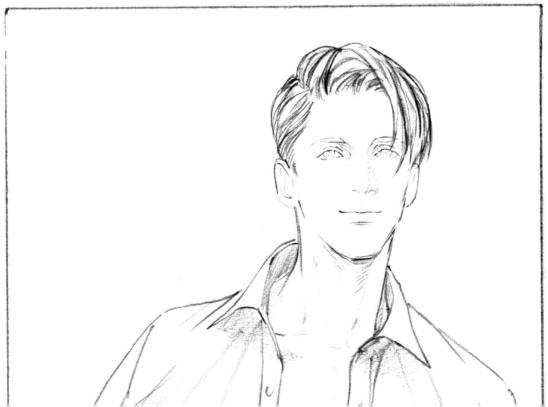

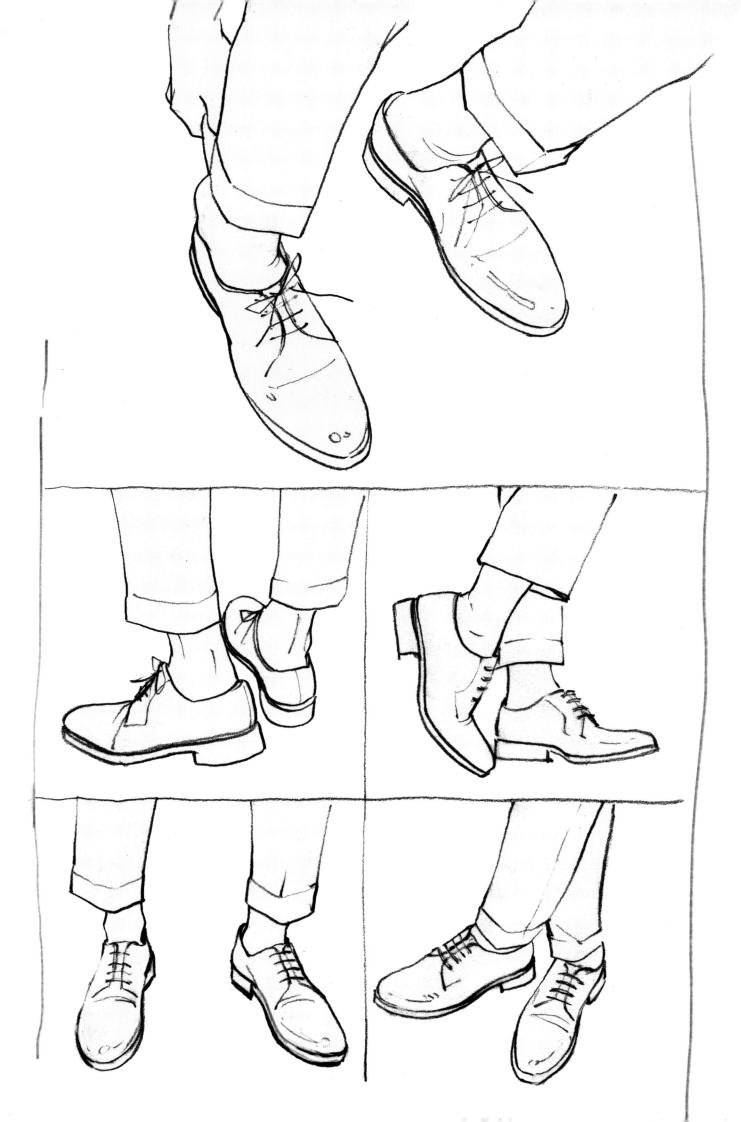

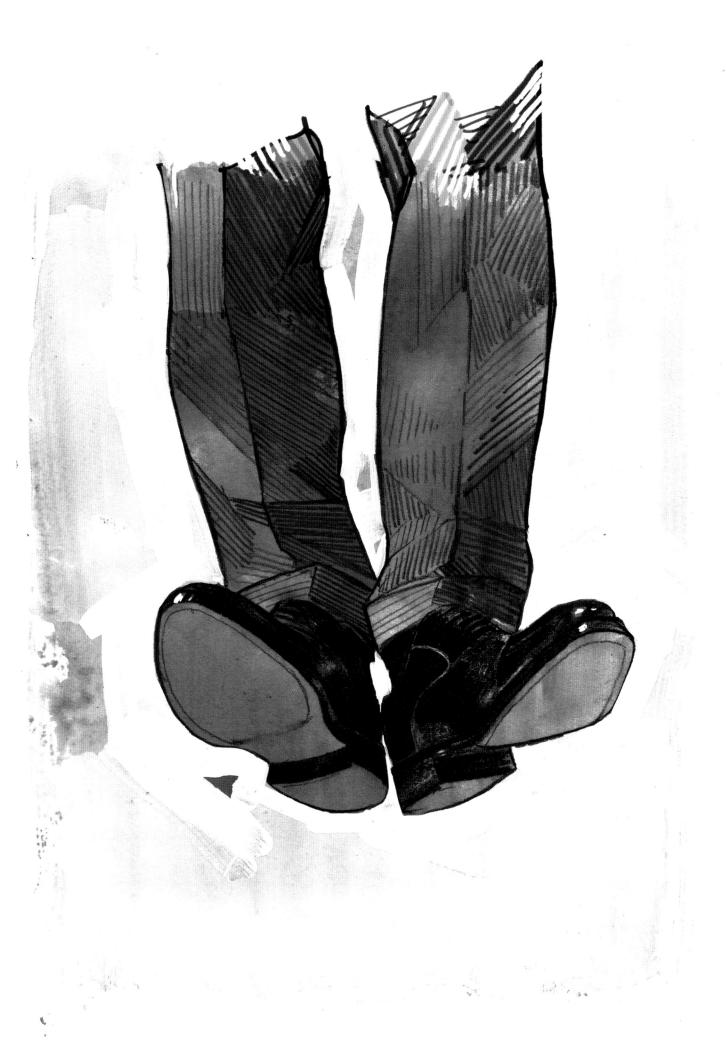

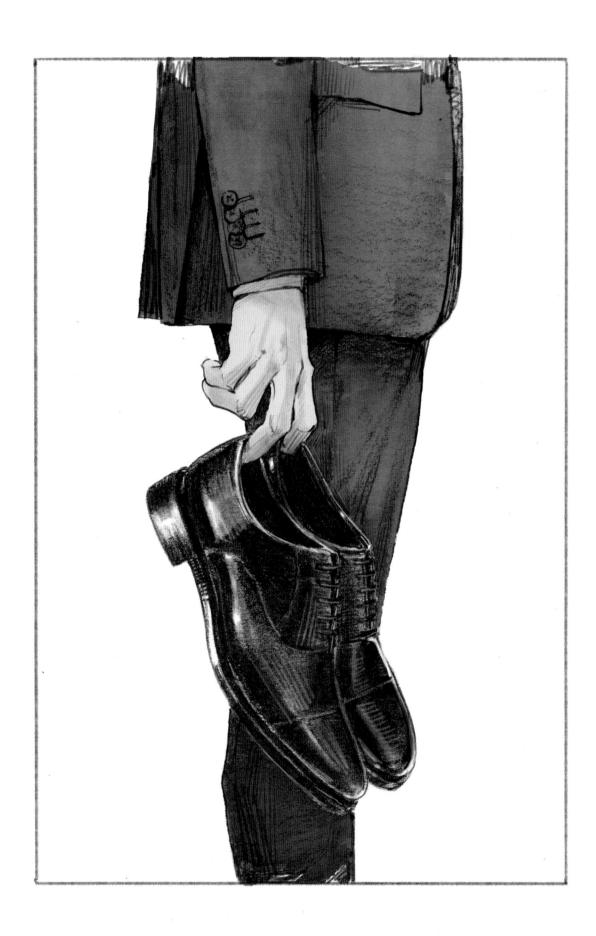

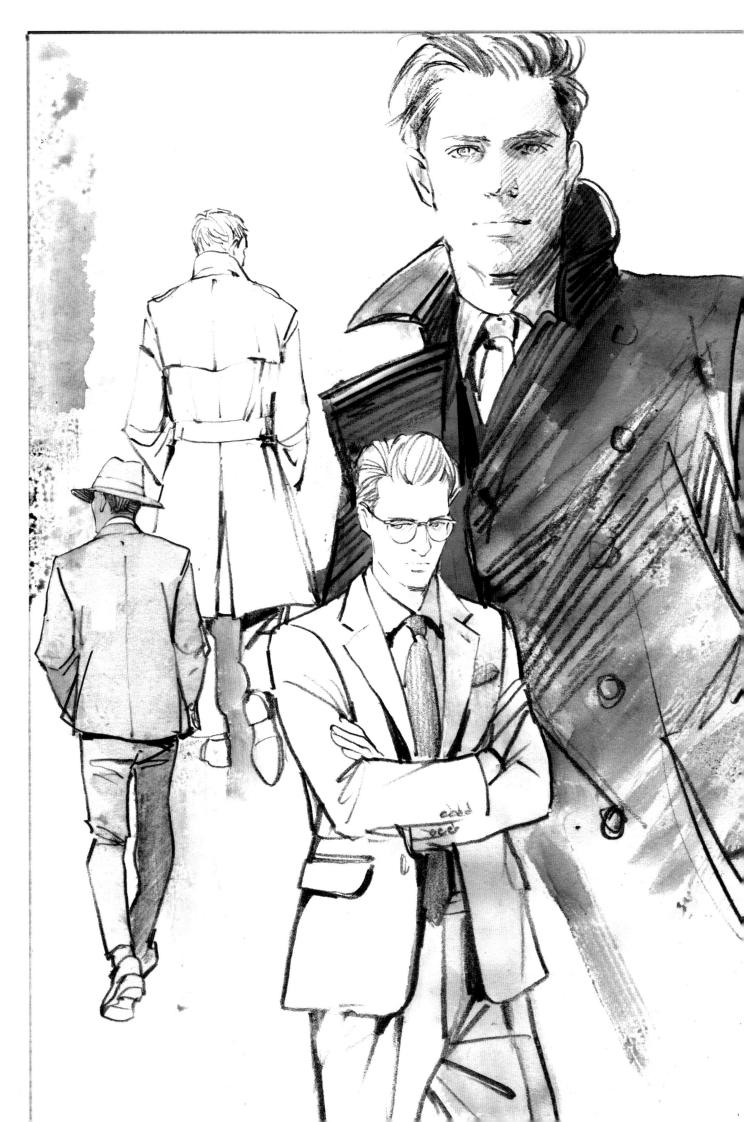

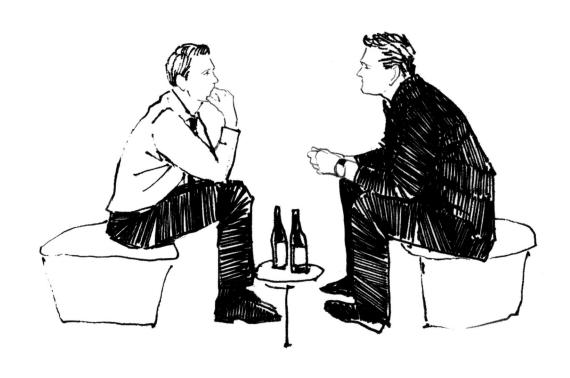

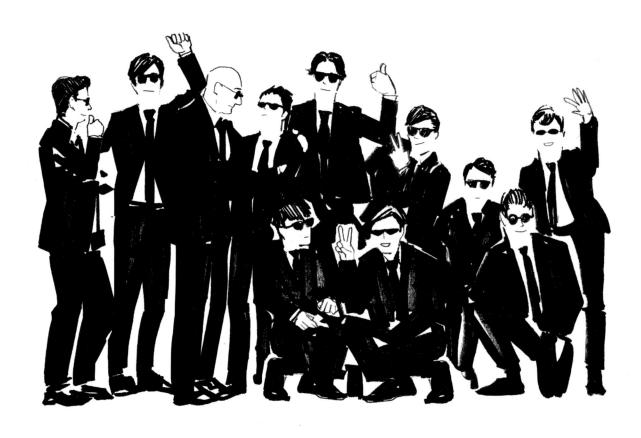

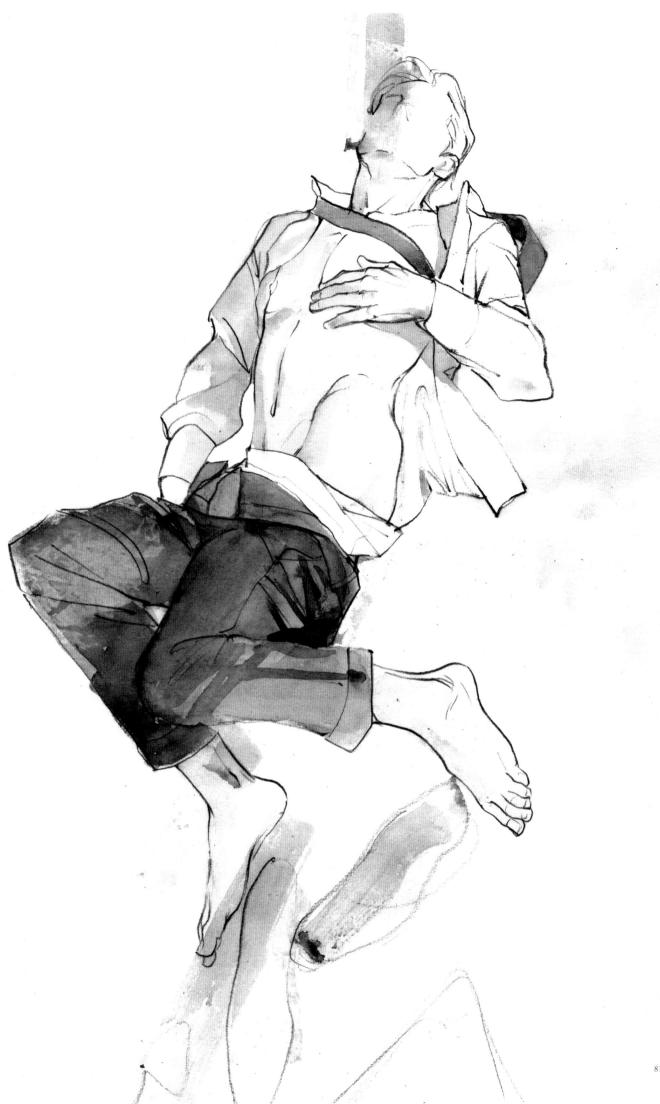

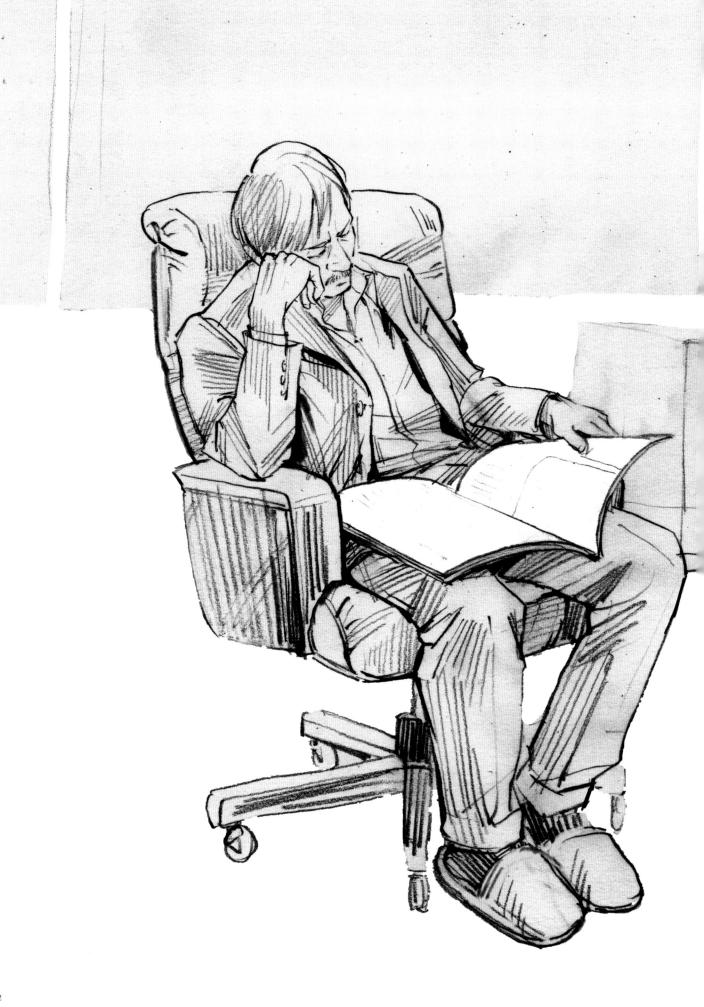

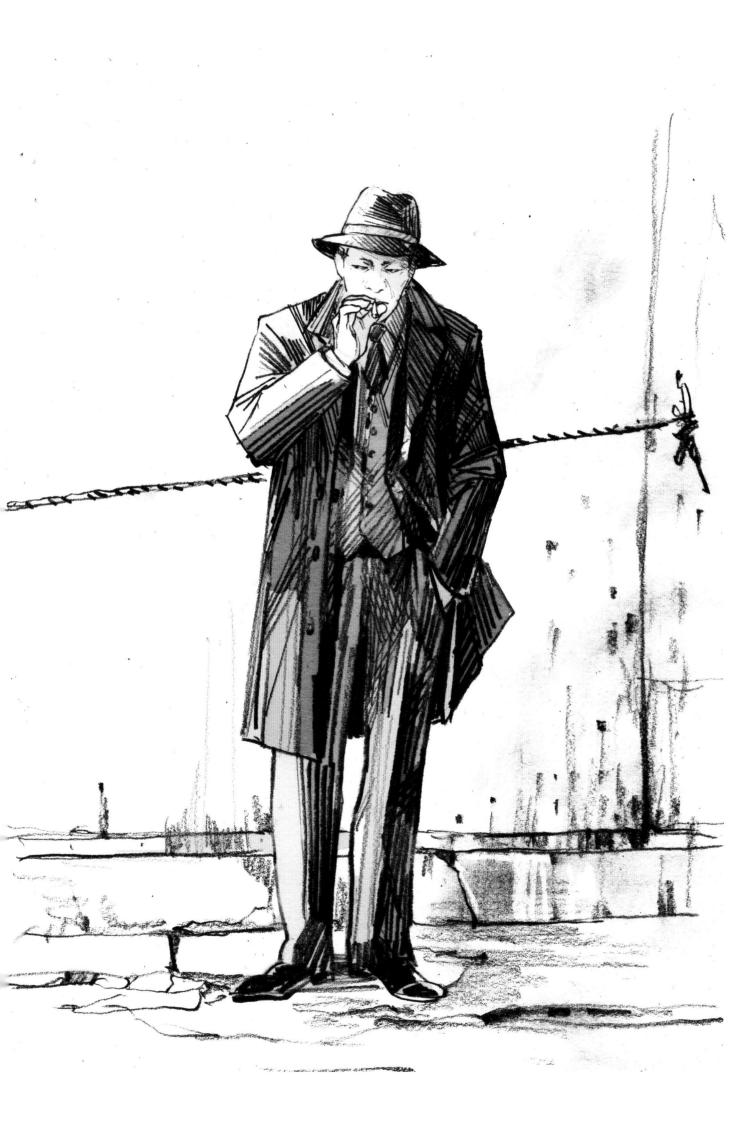

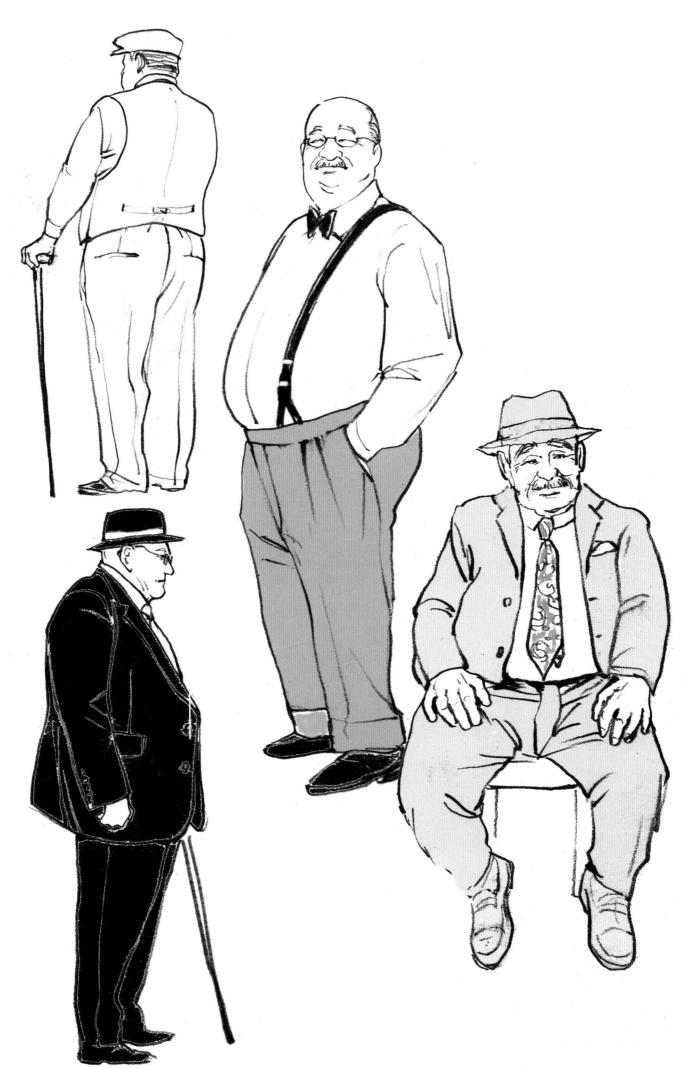

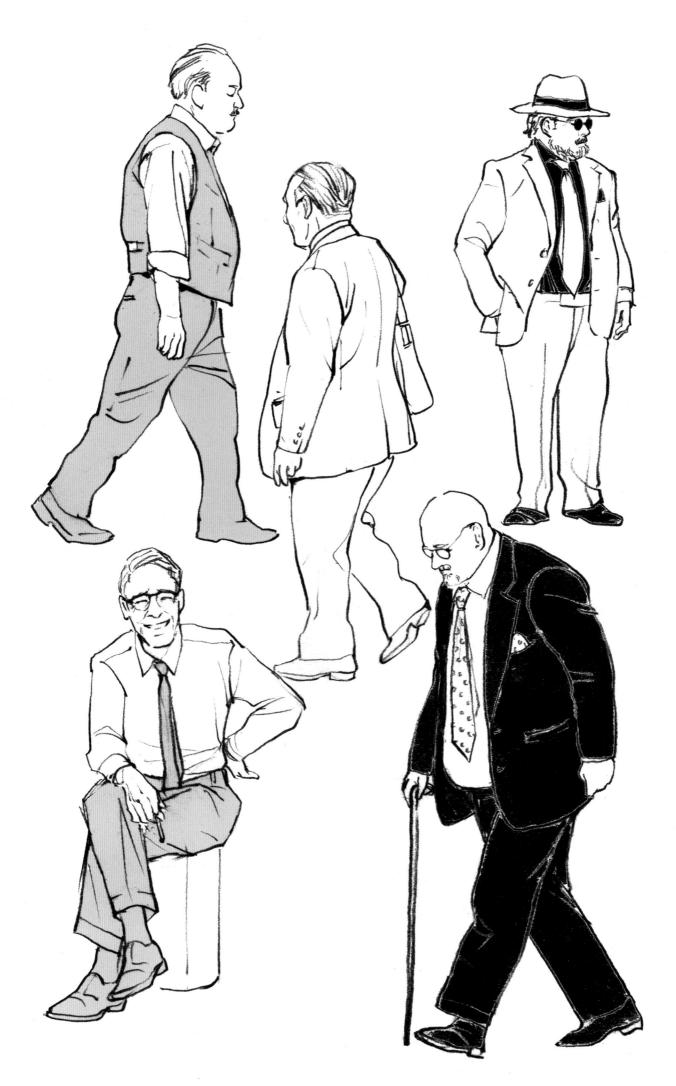

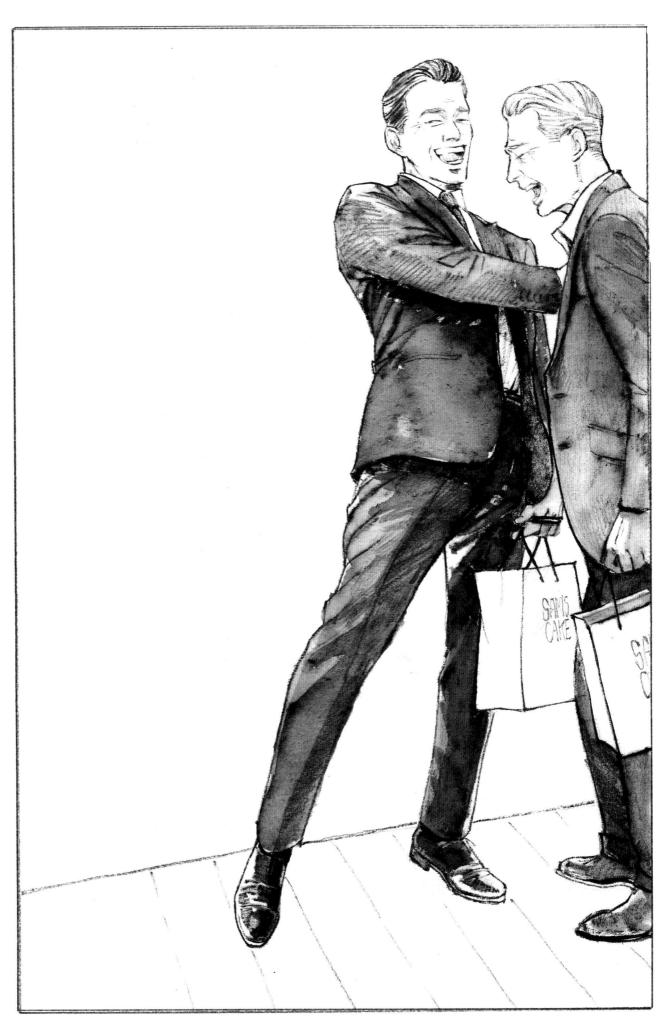

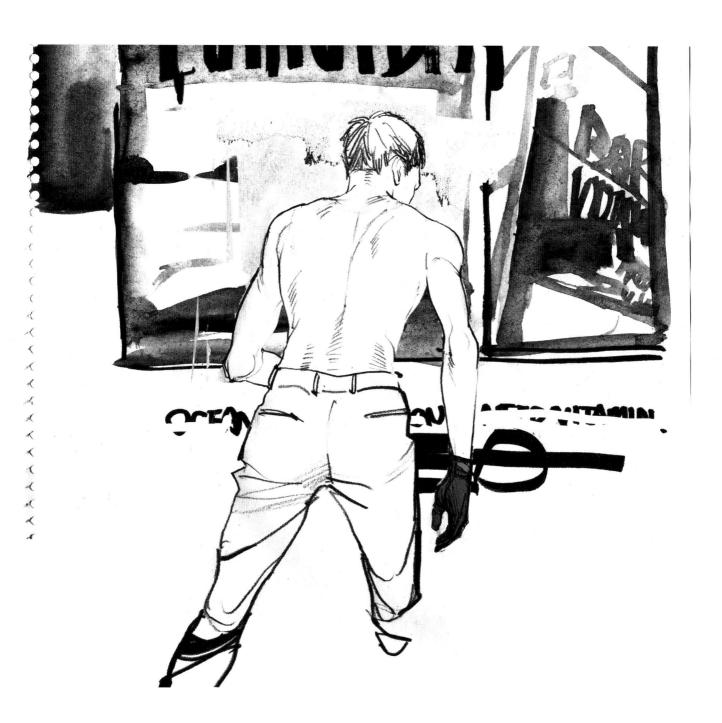

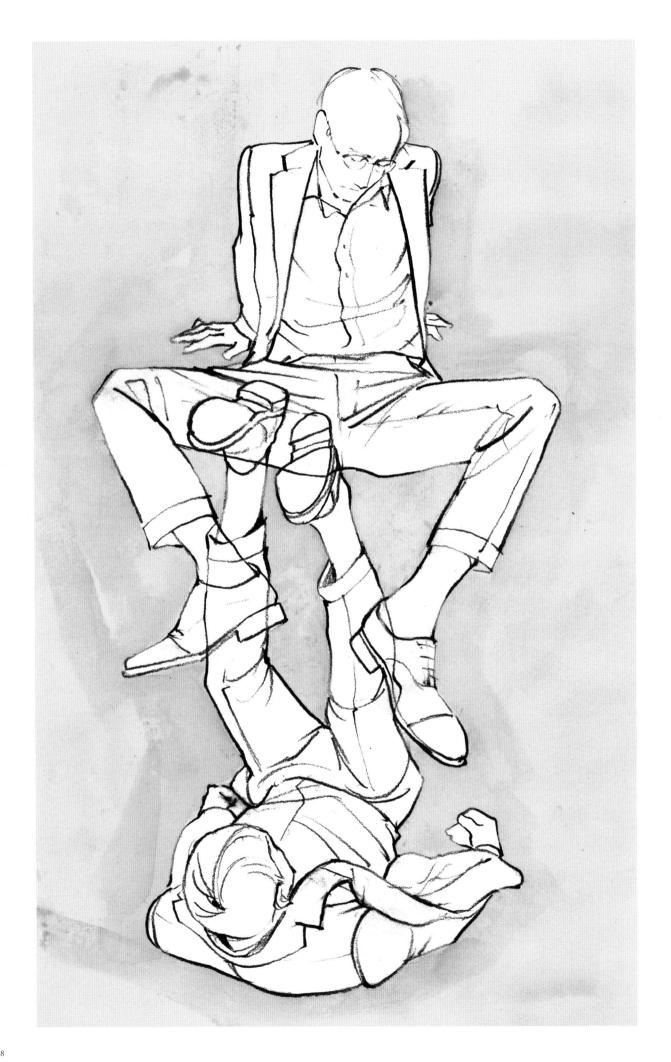

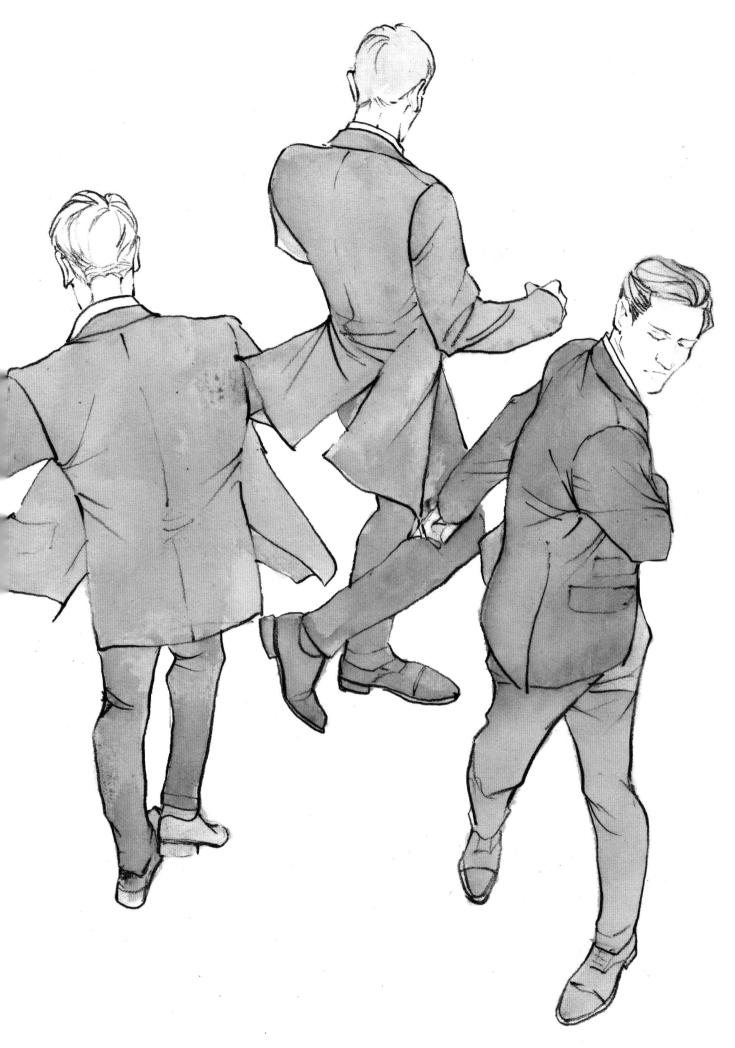

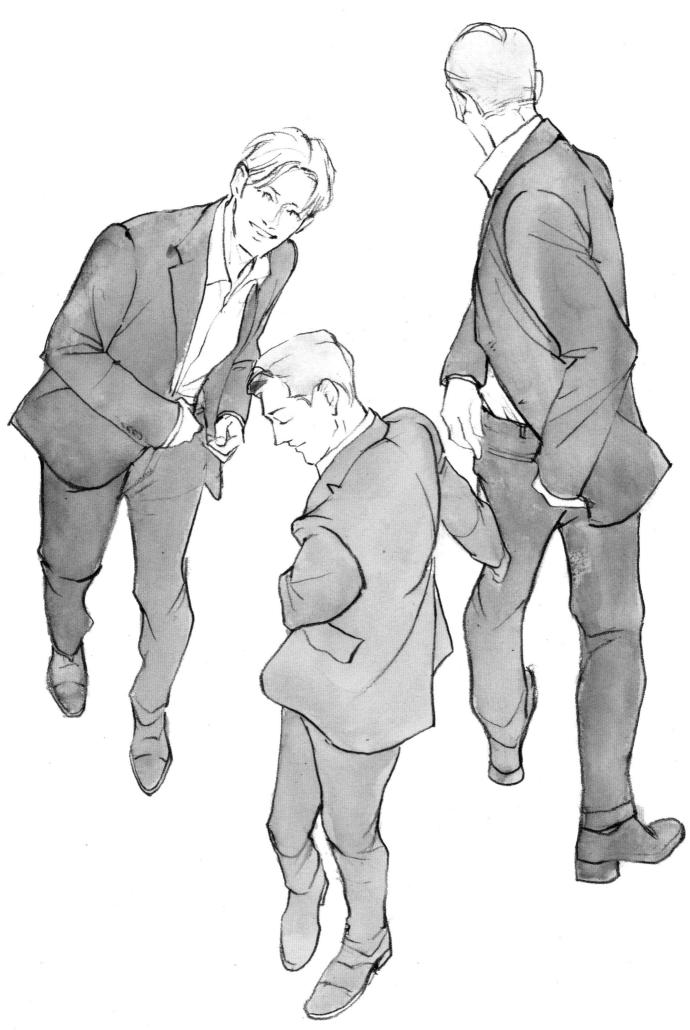

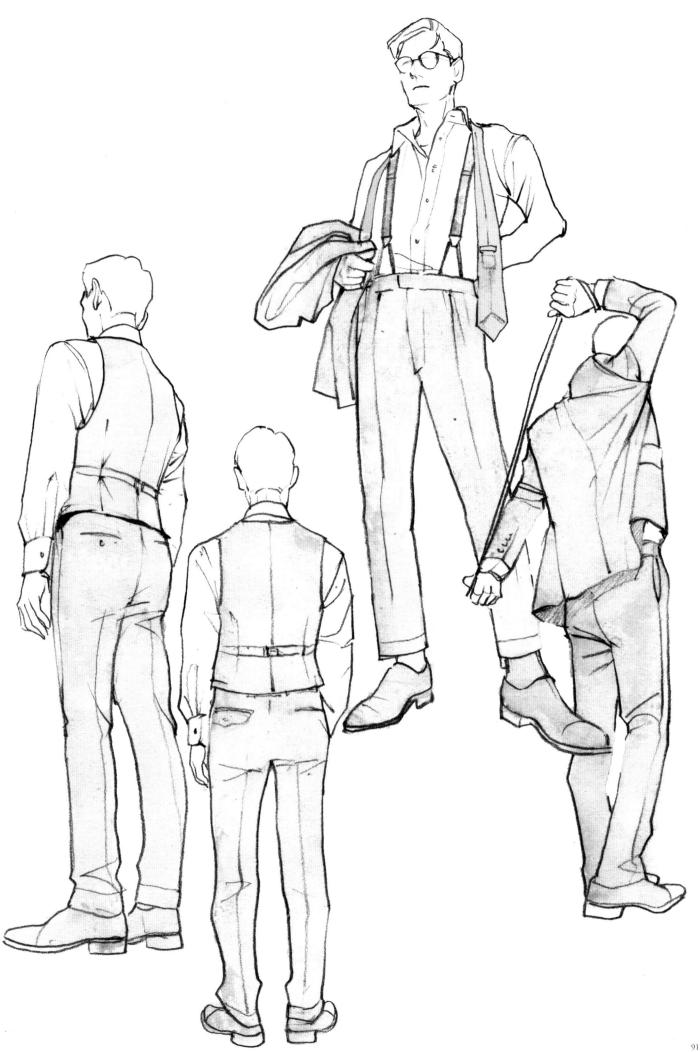

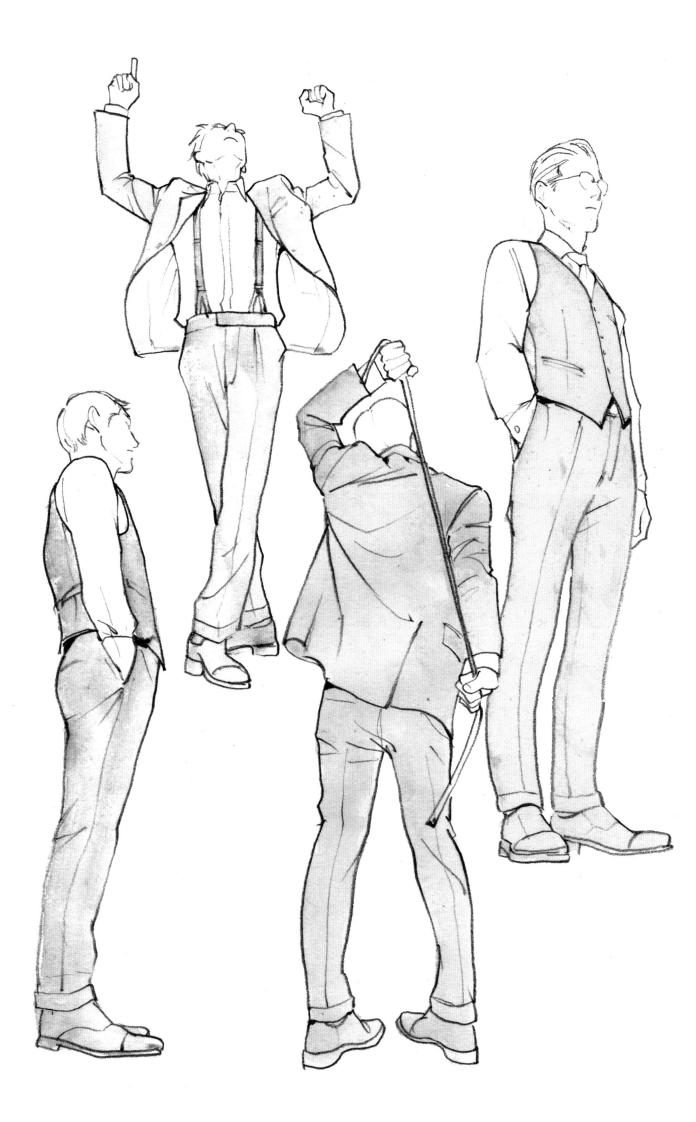

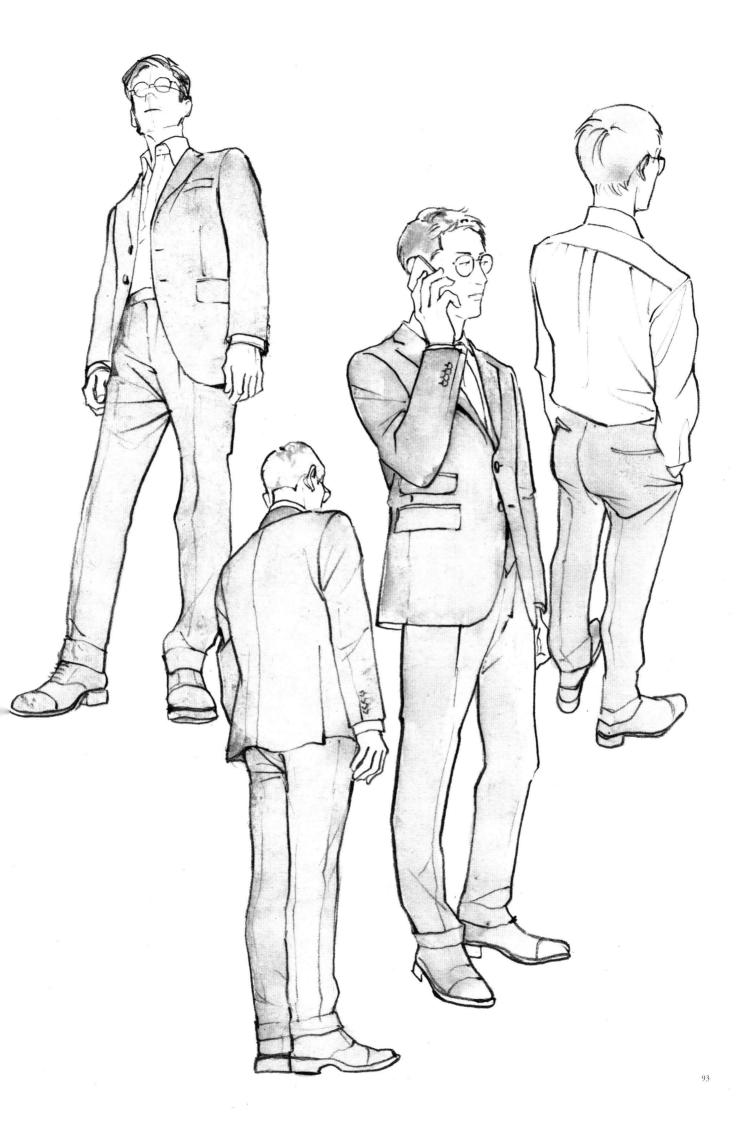

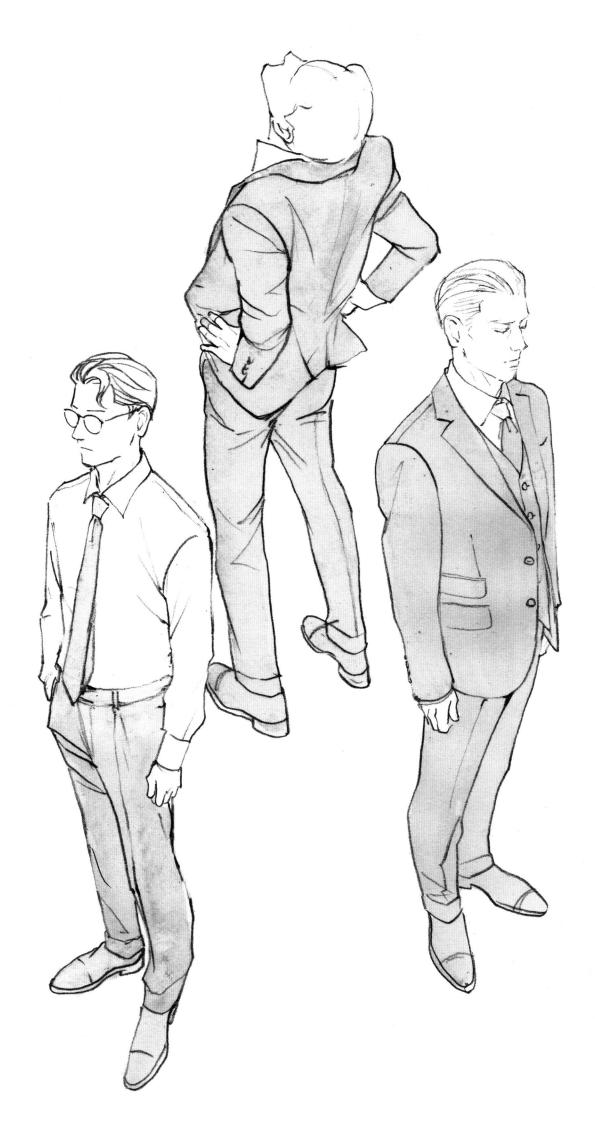

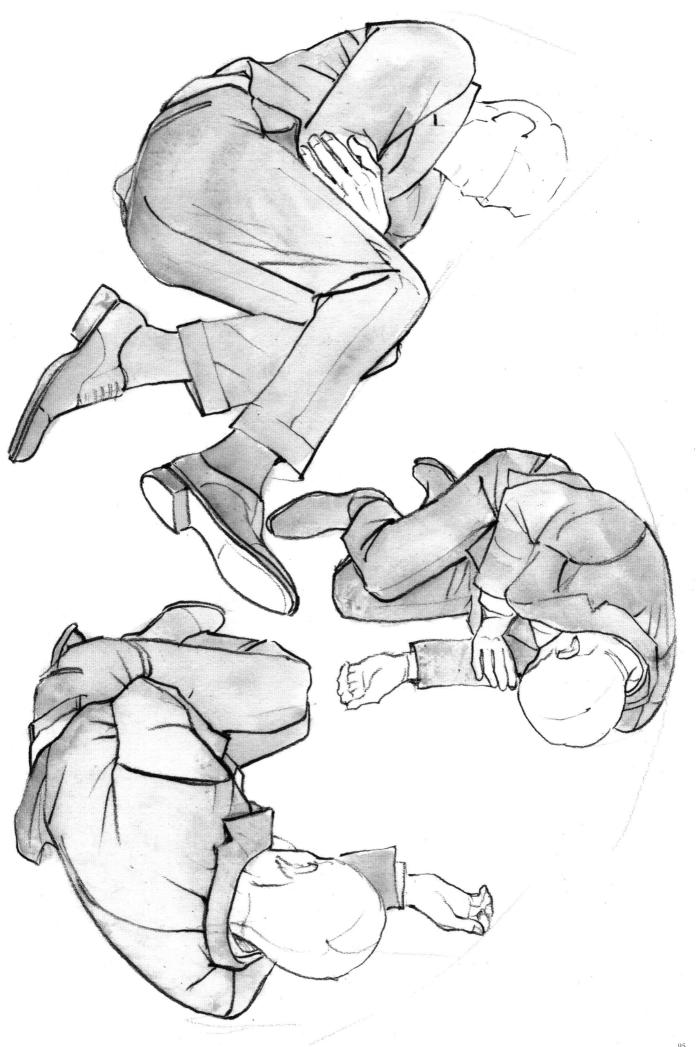

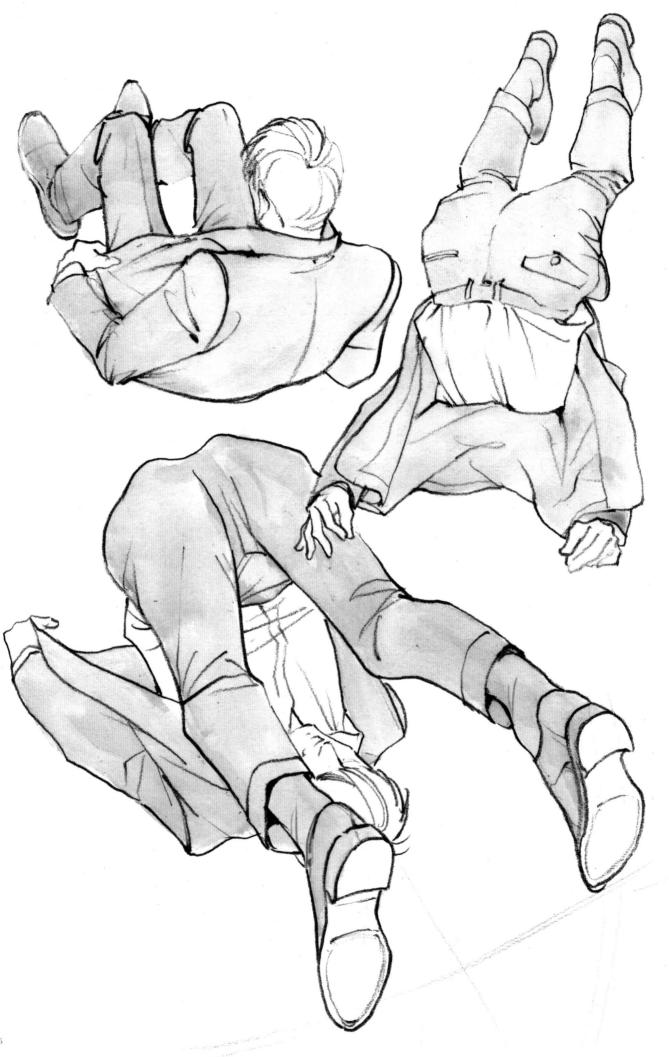

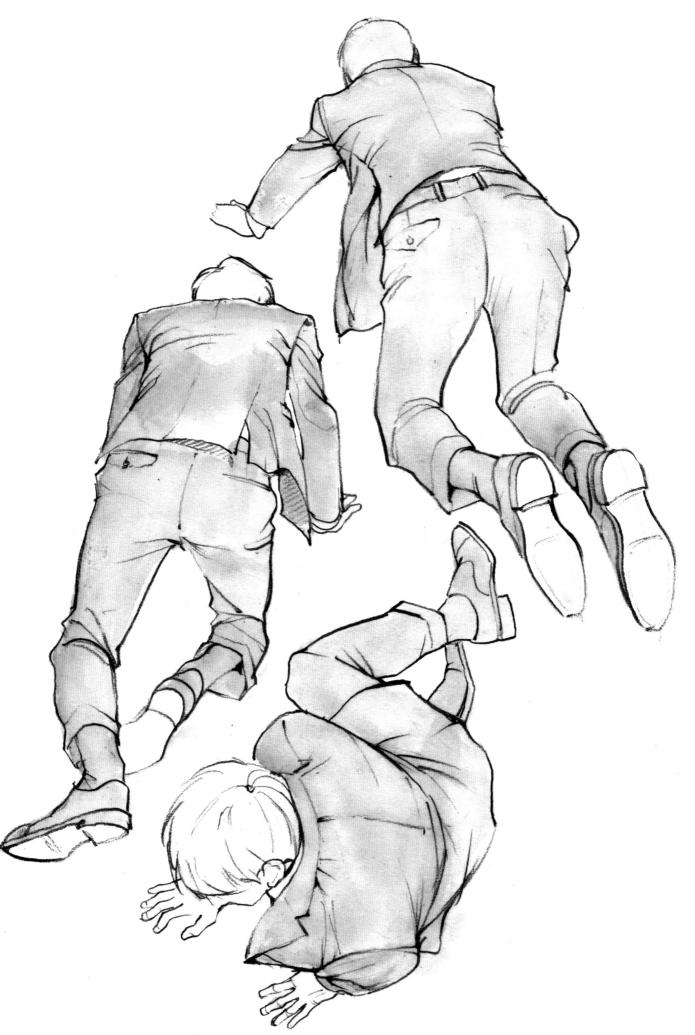

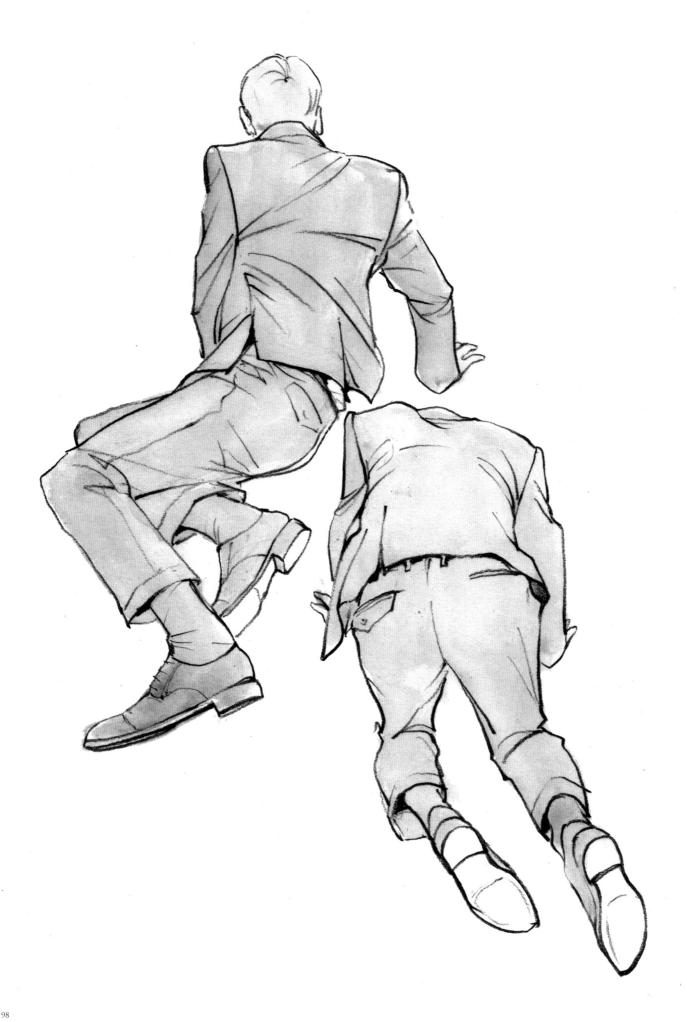

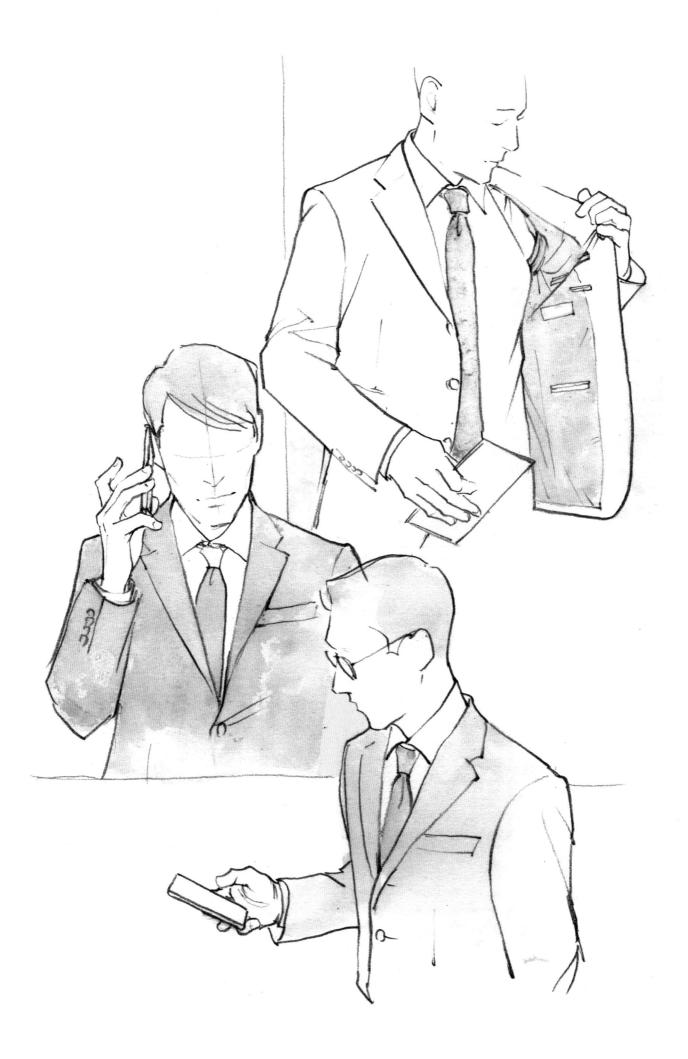

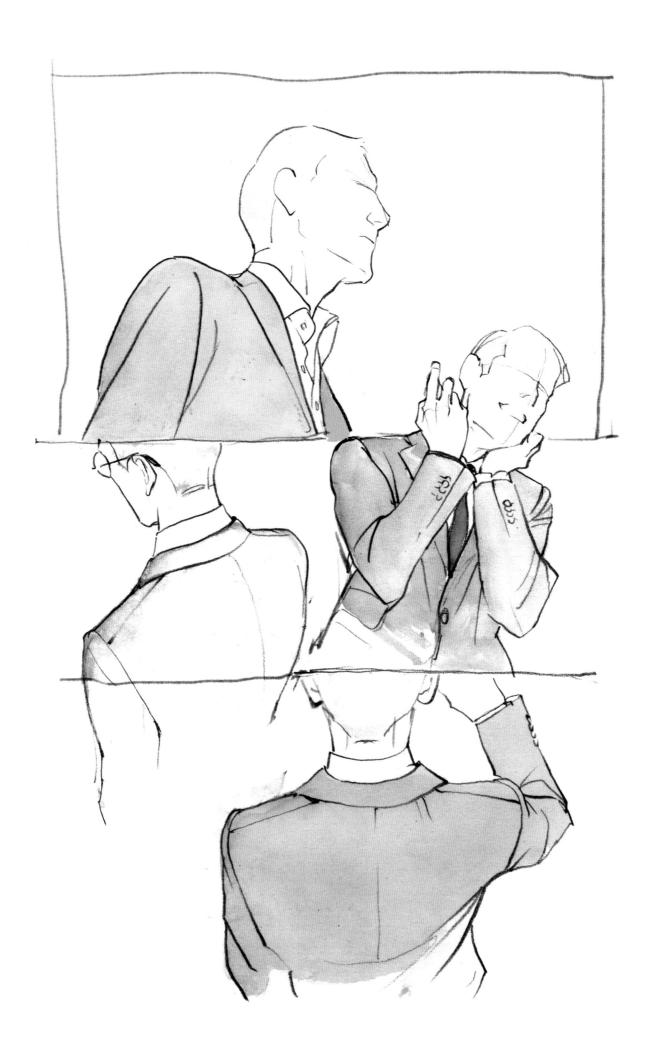

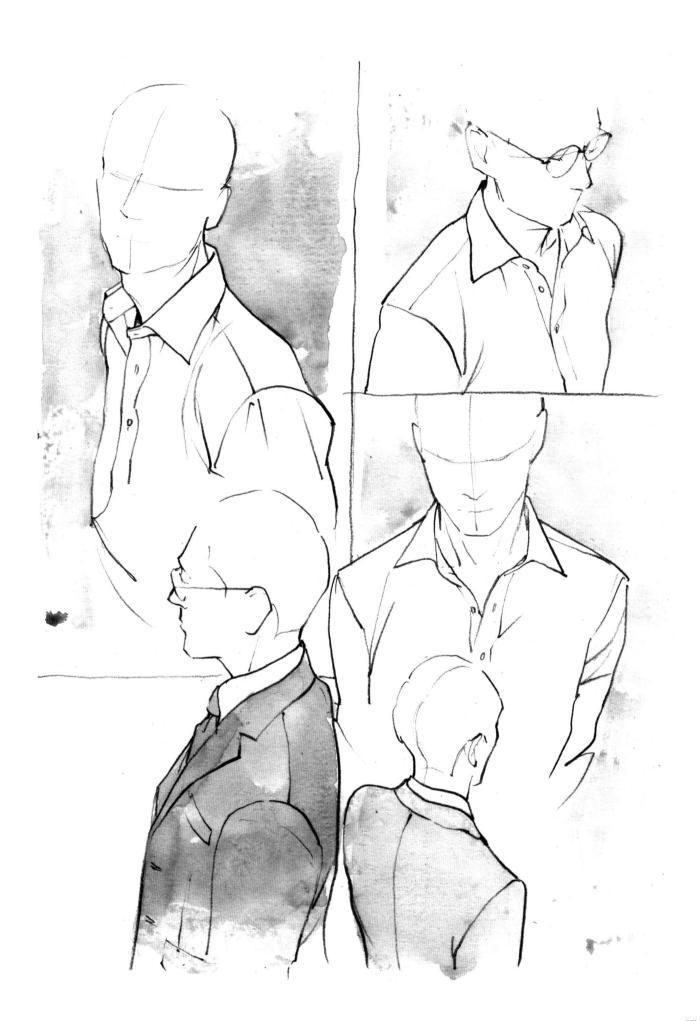

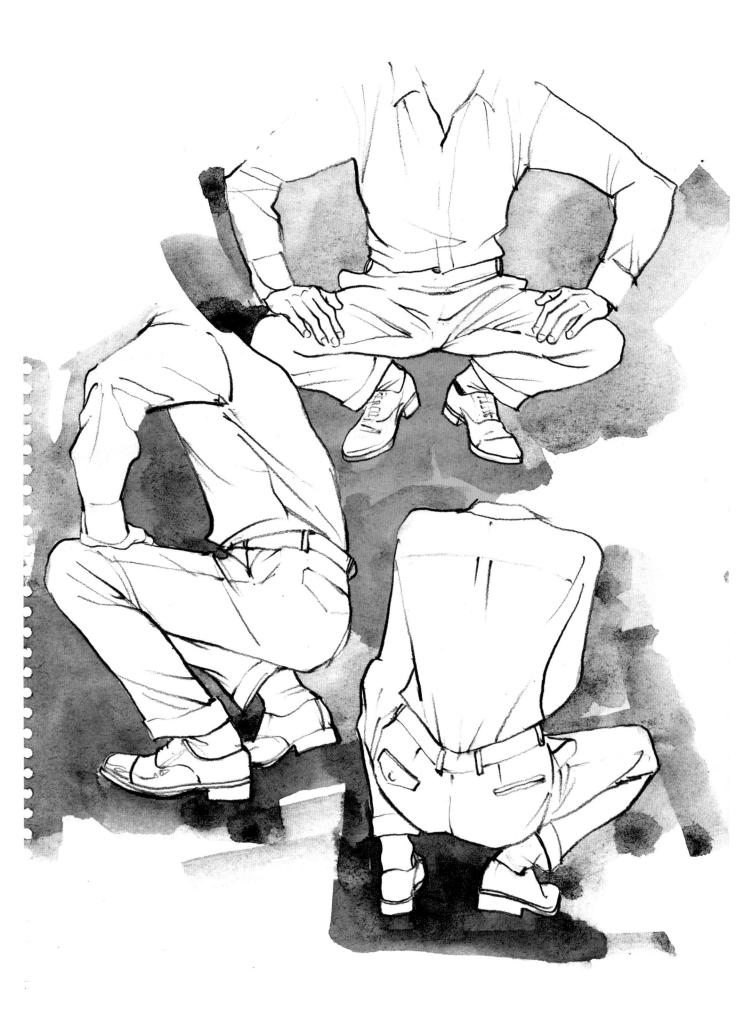

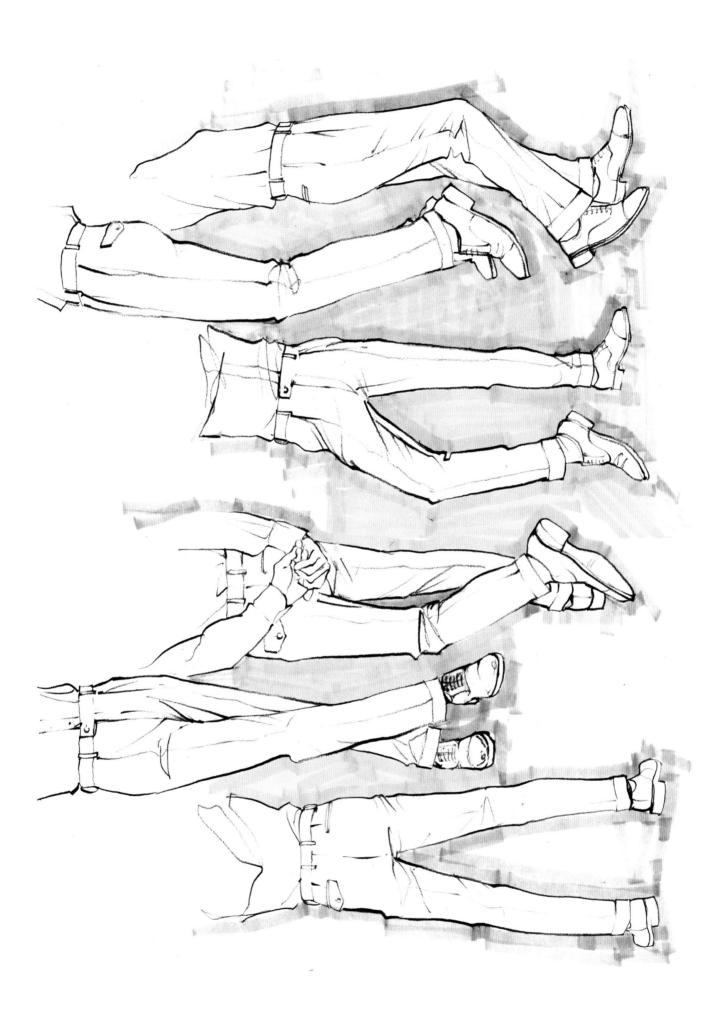

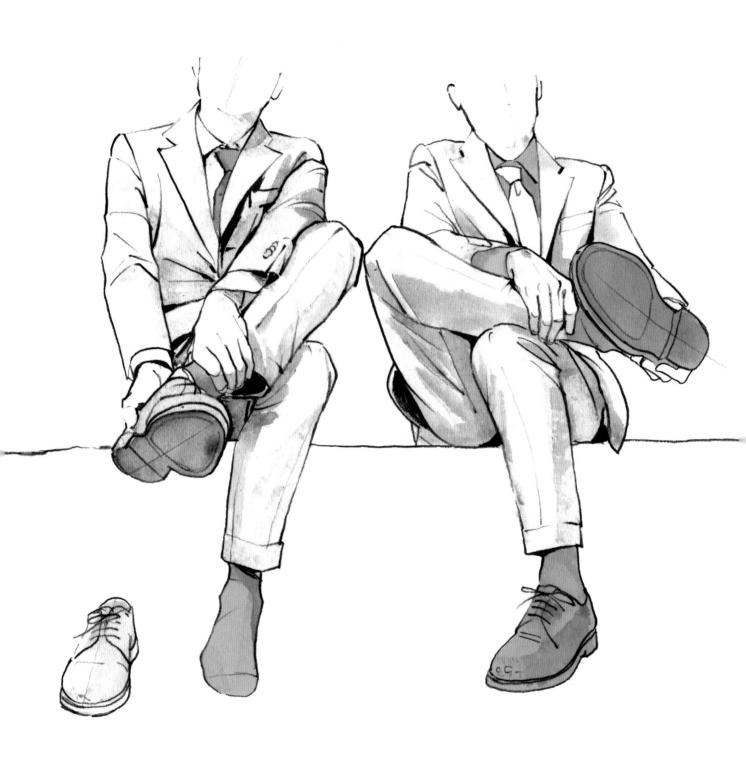

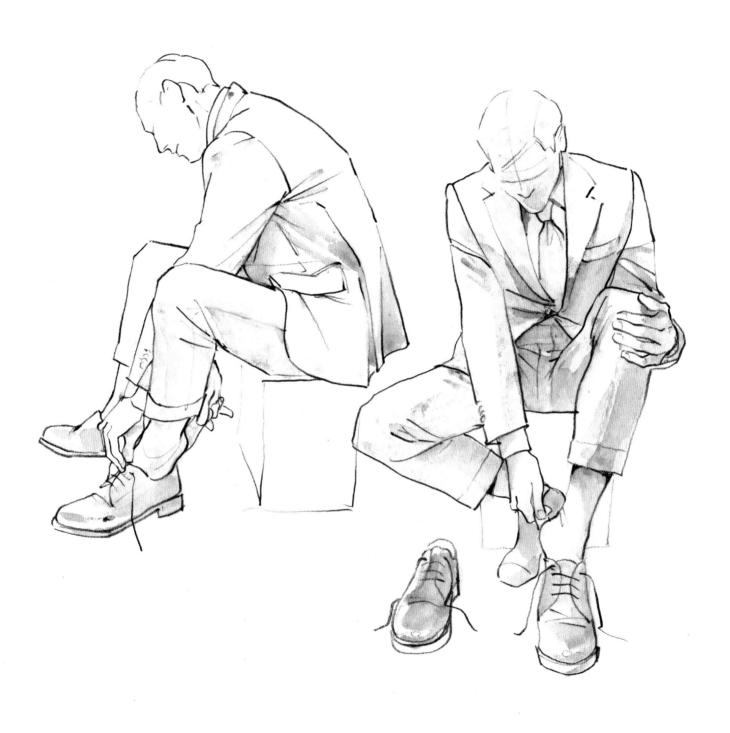

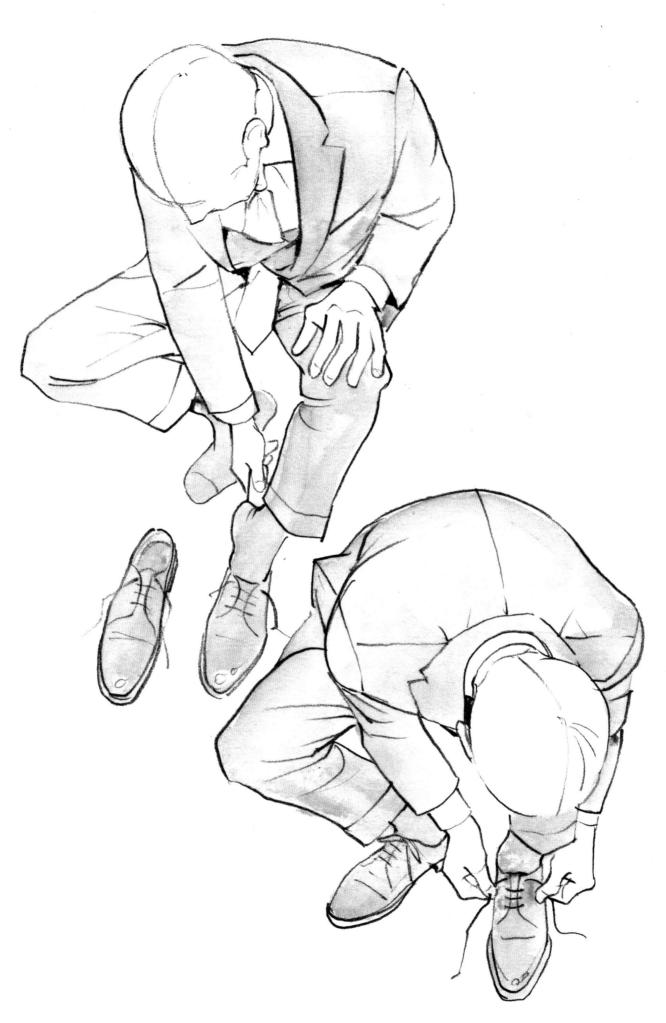

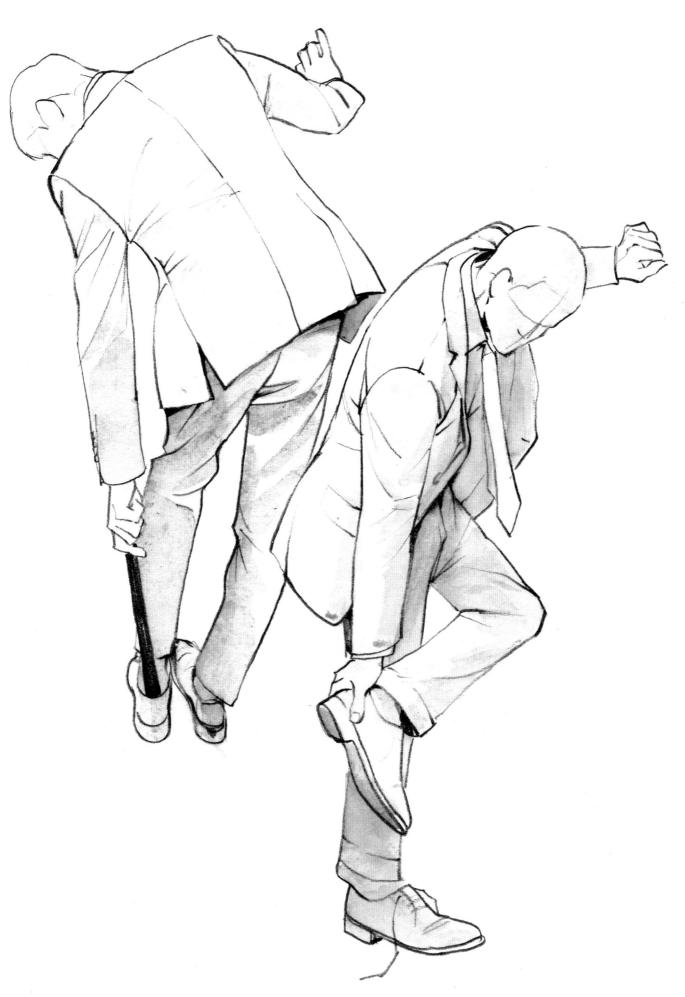

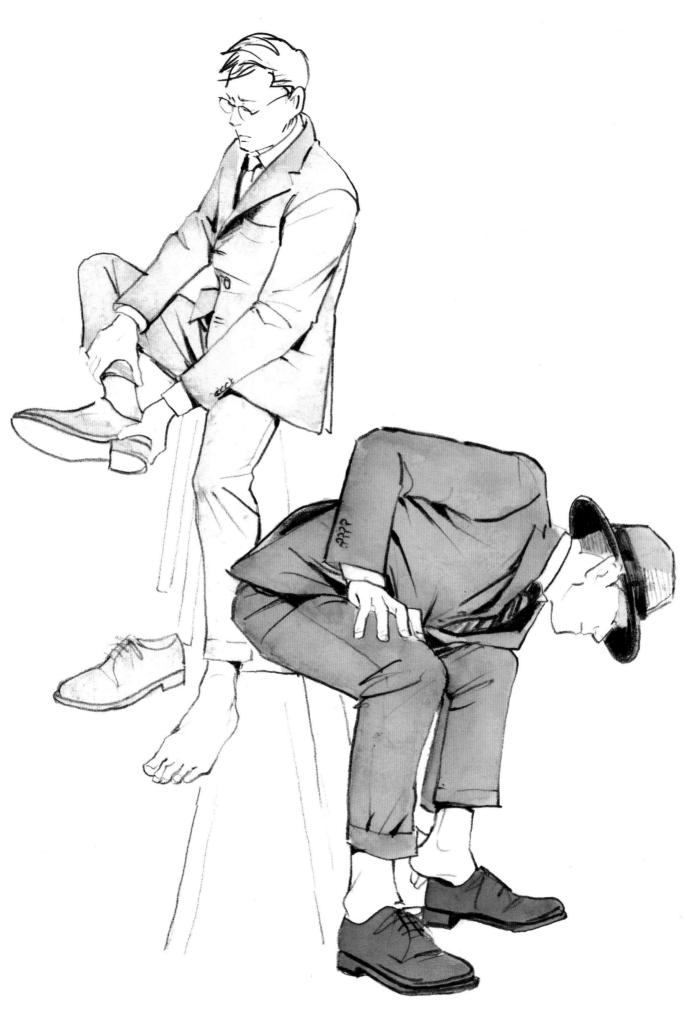

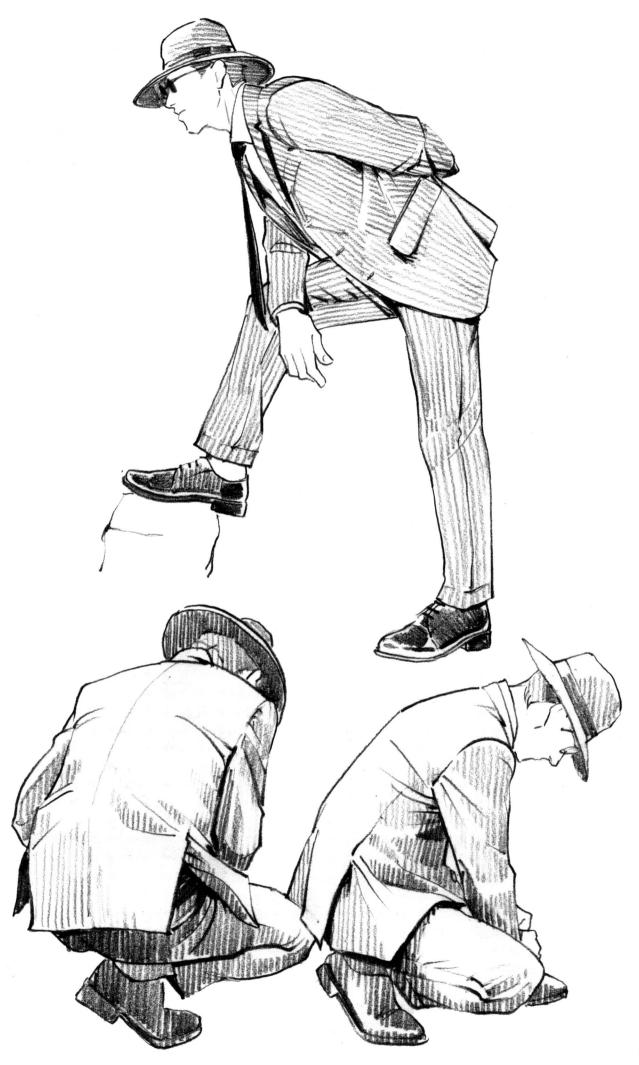

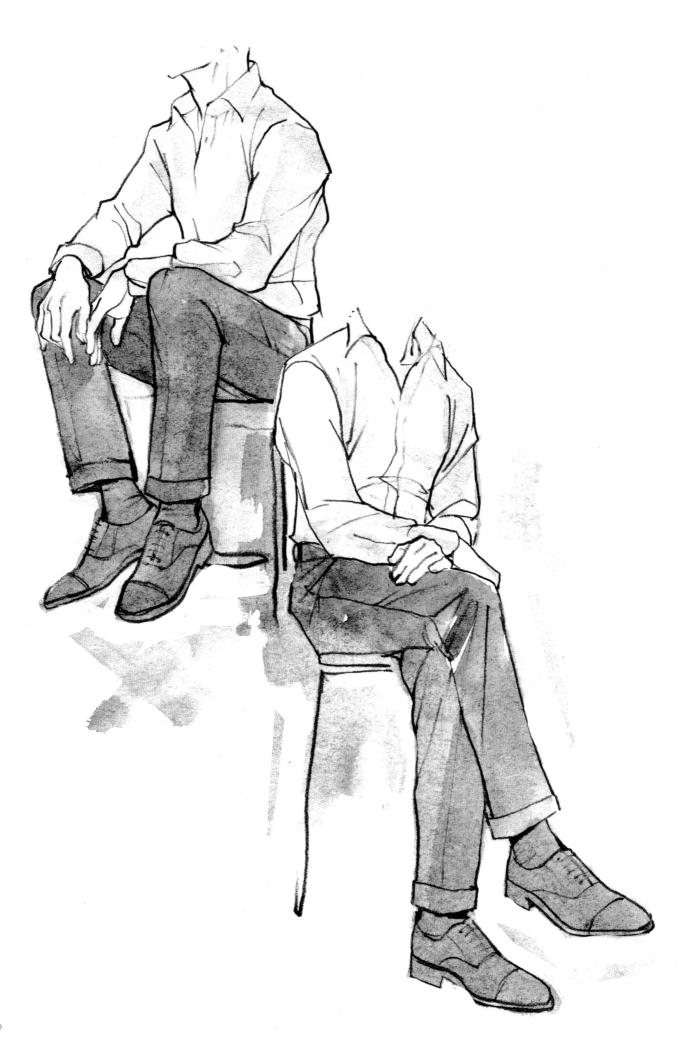

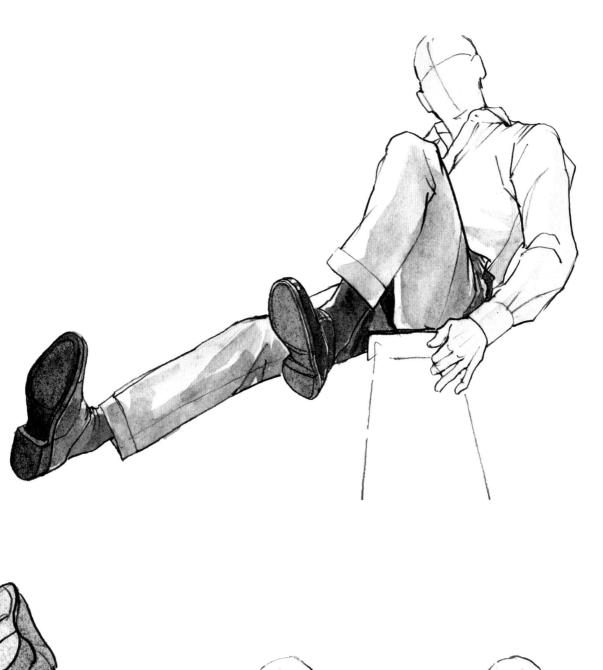

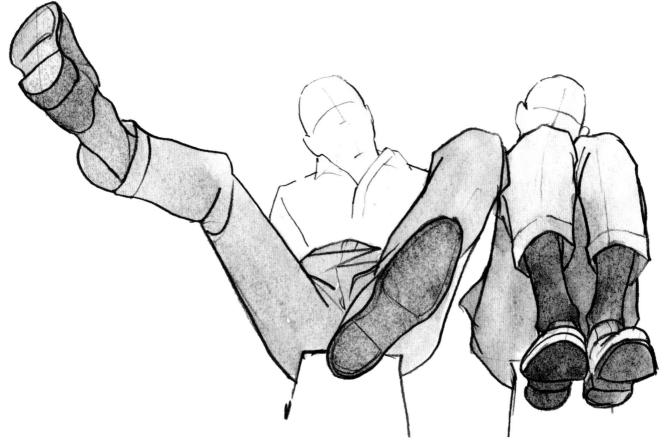

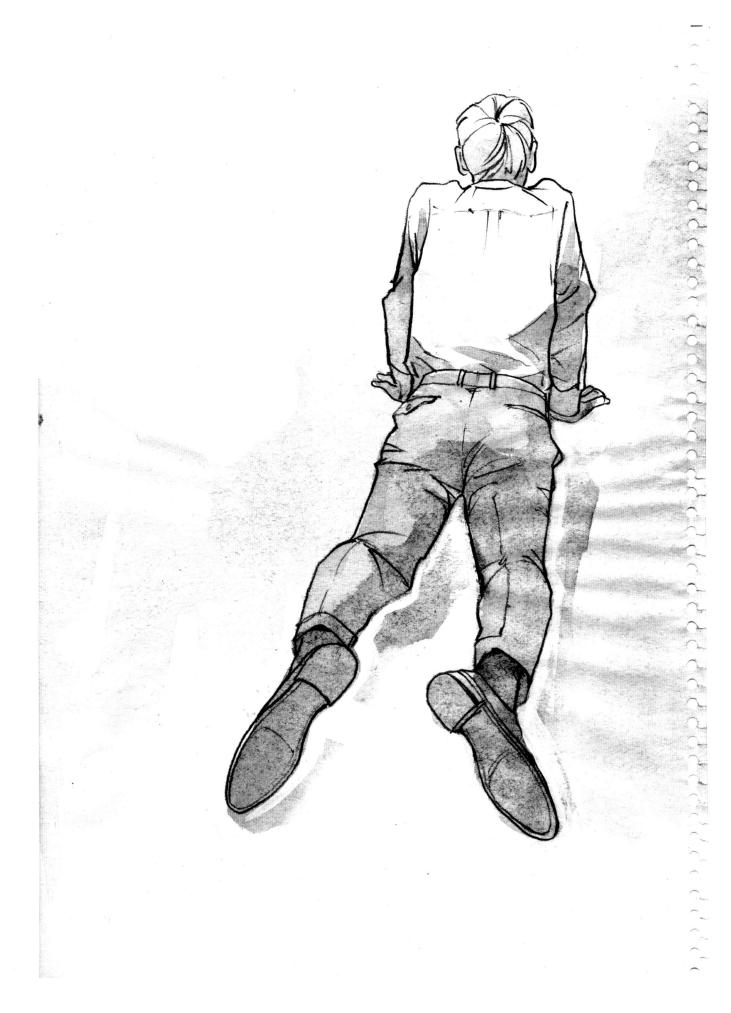

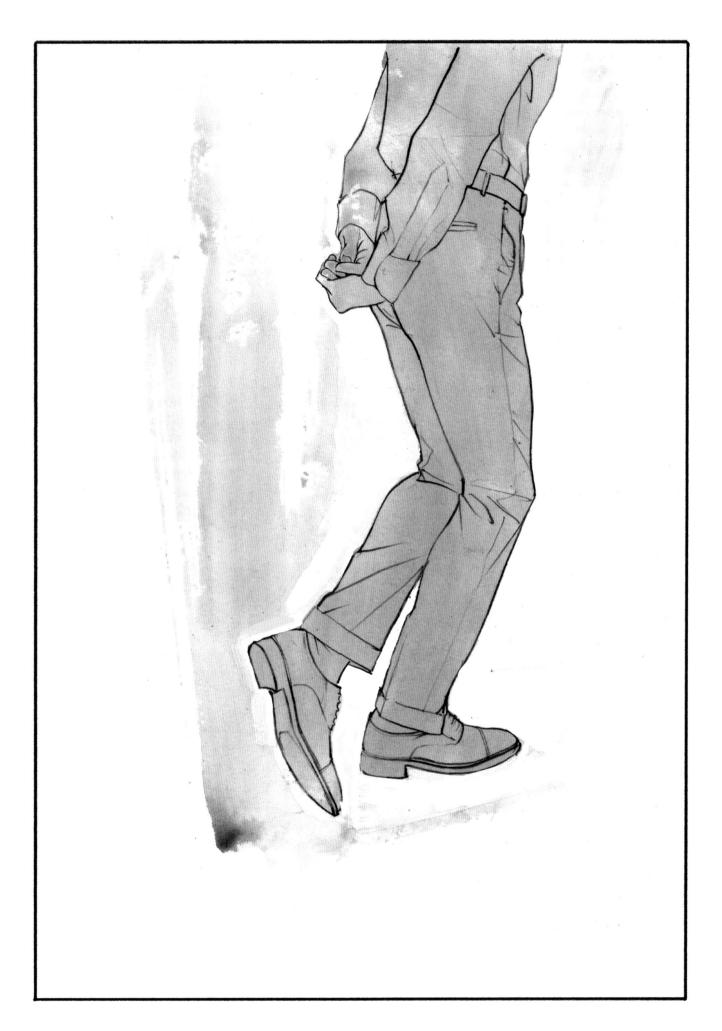

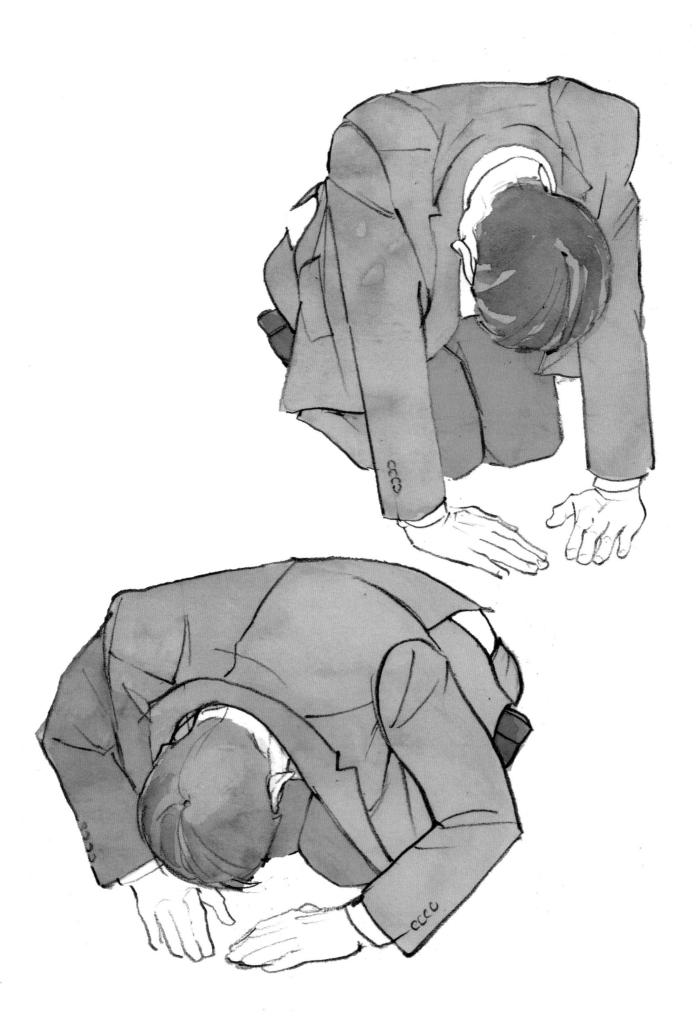

. 114

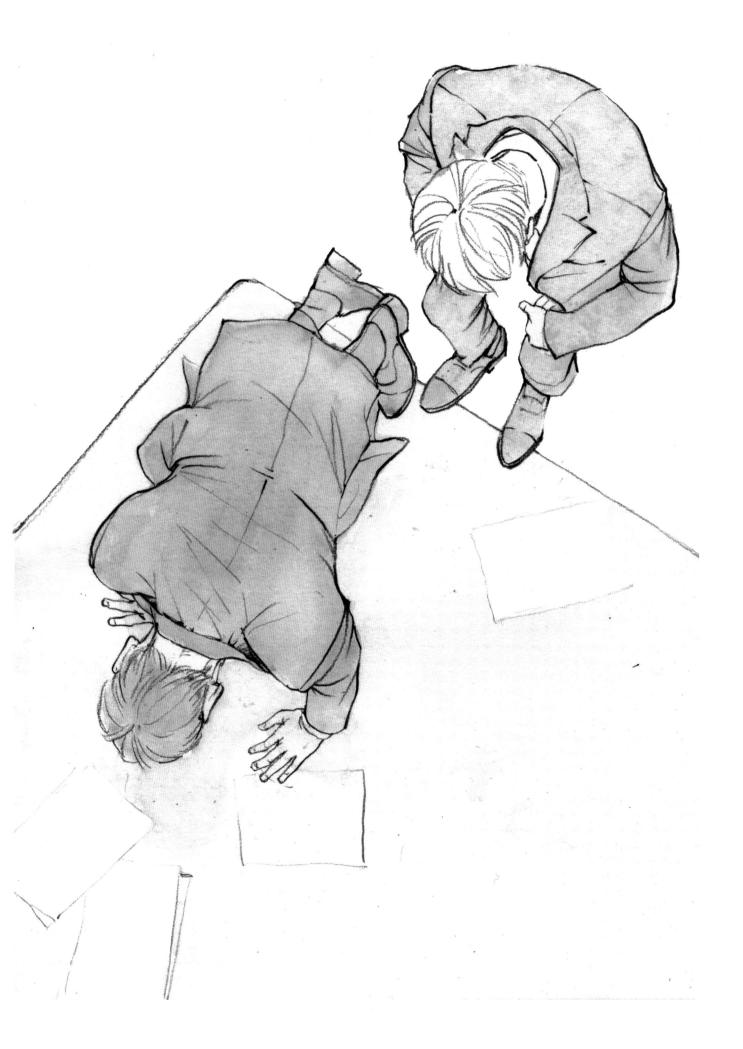

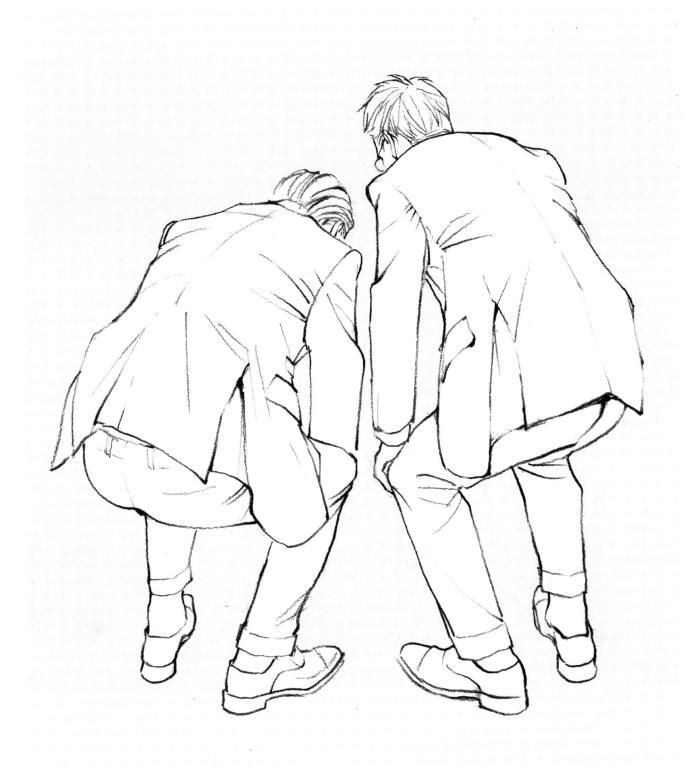

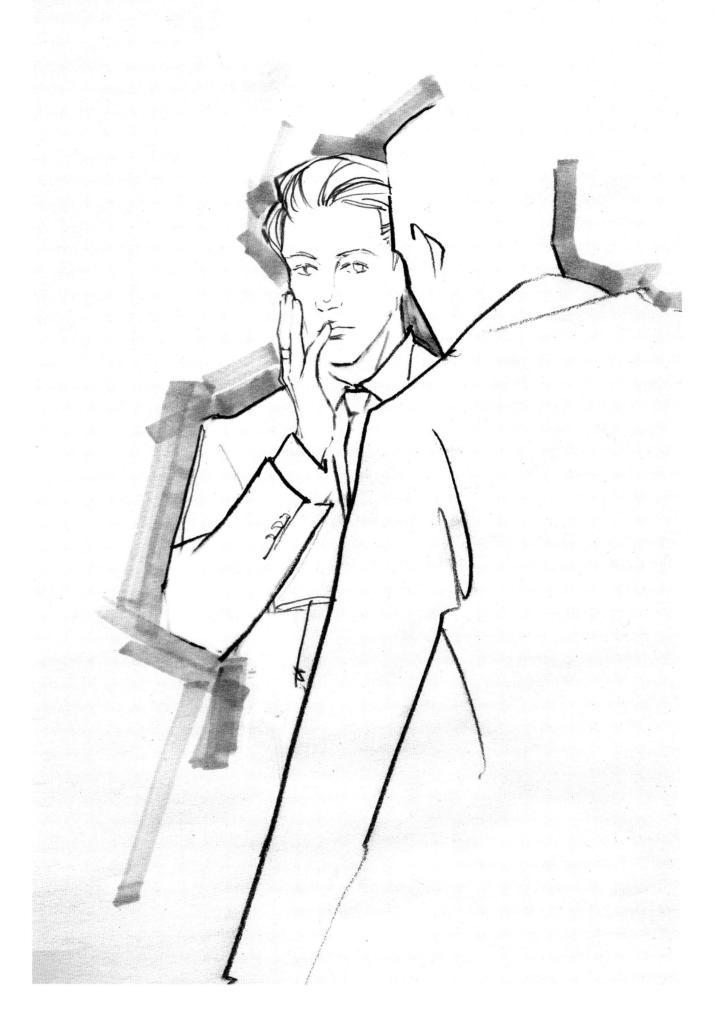

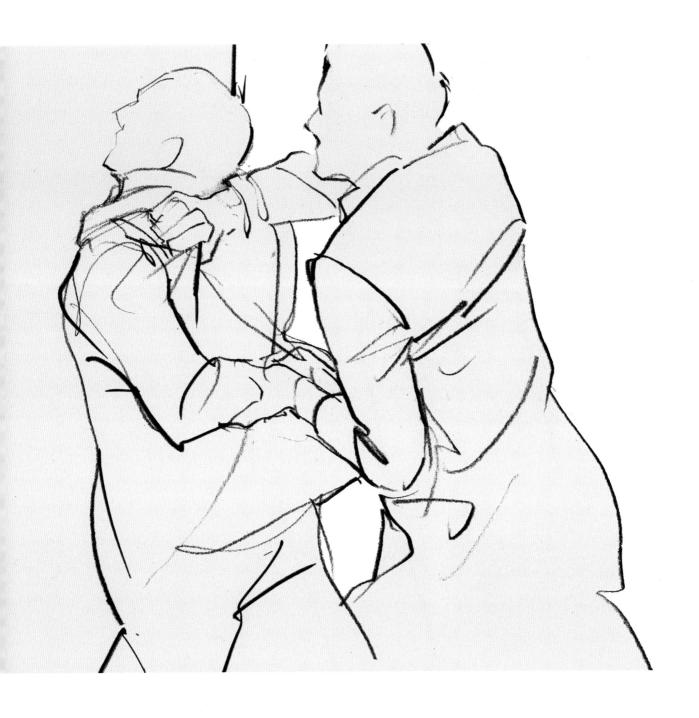

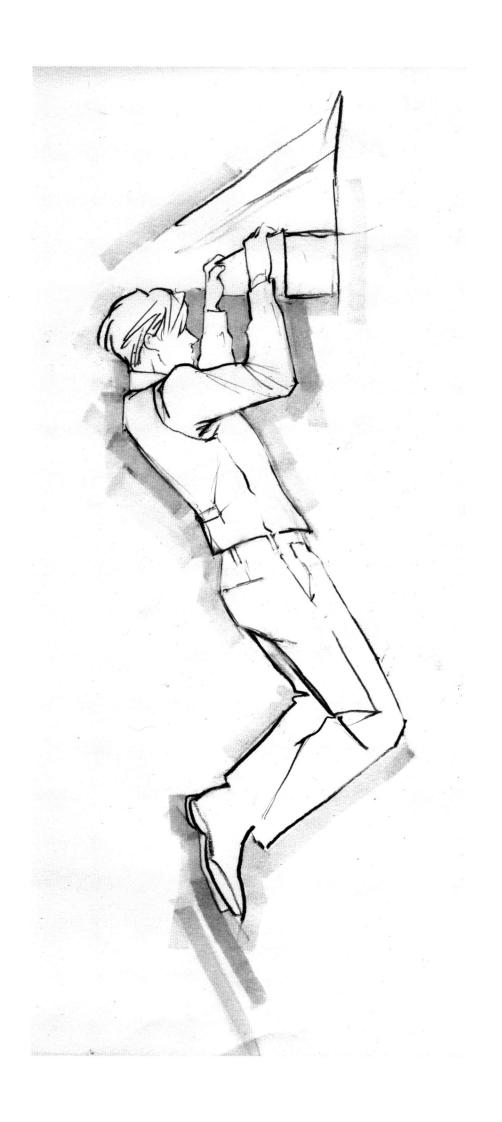

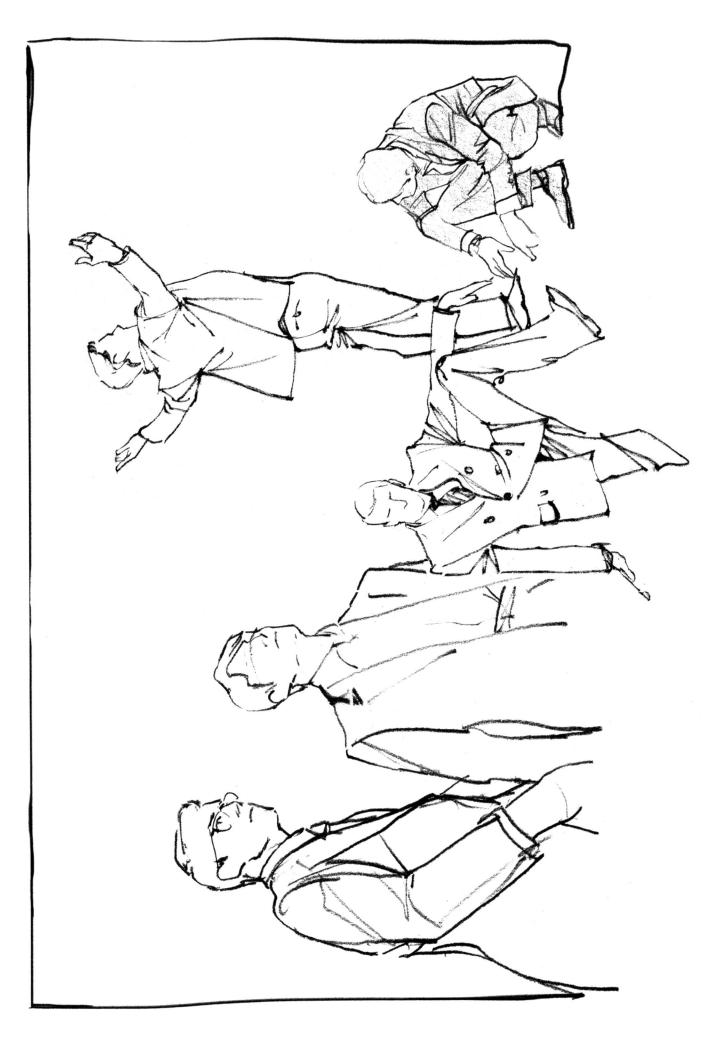

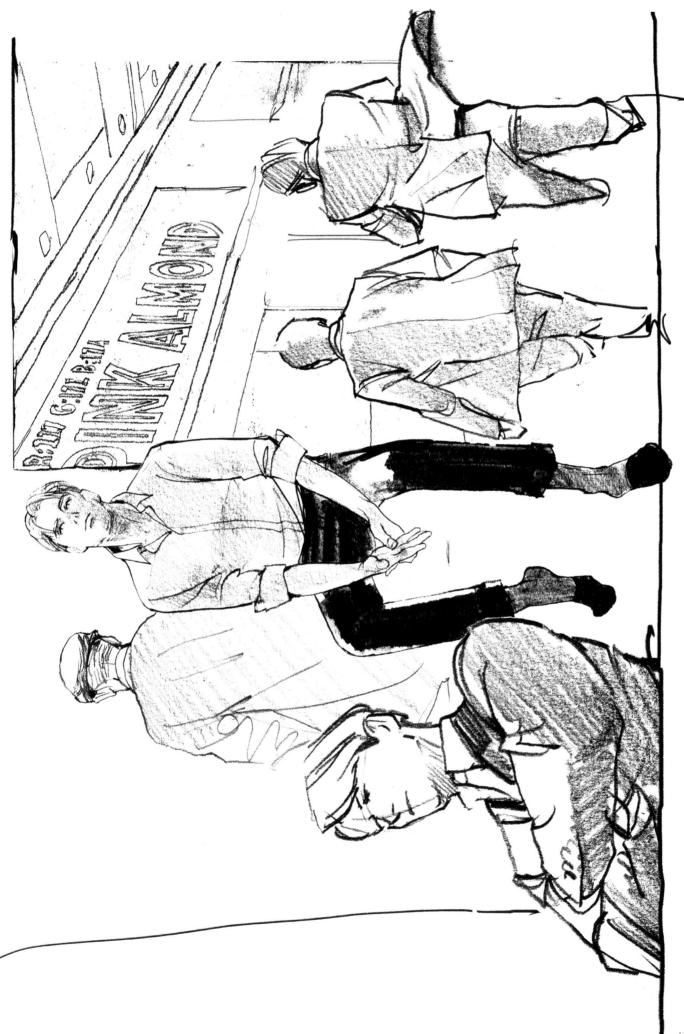

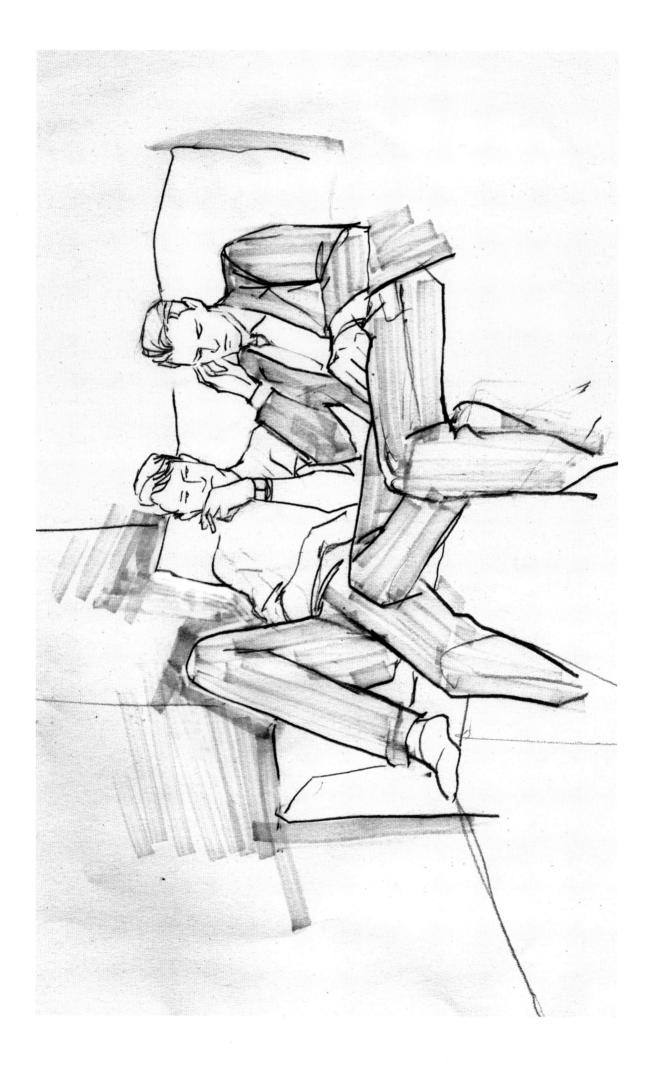

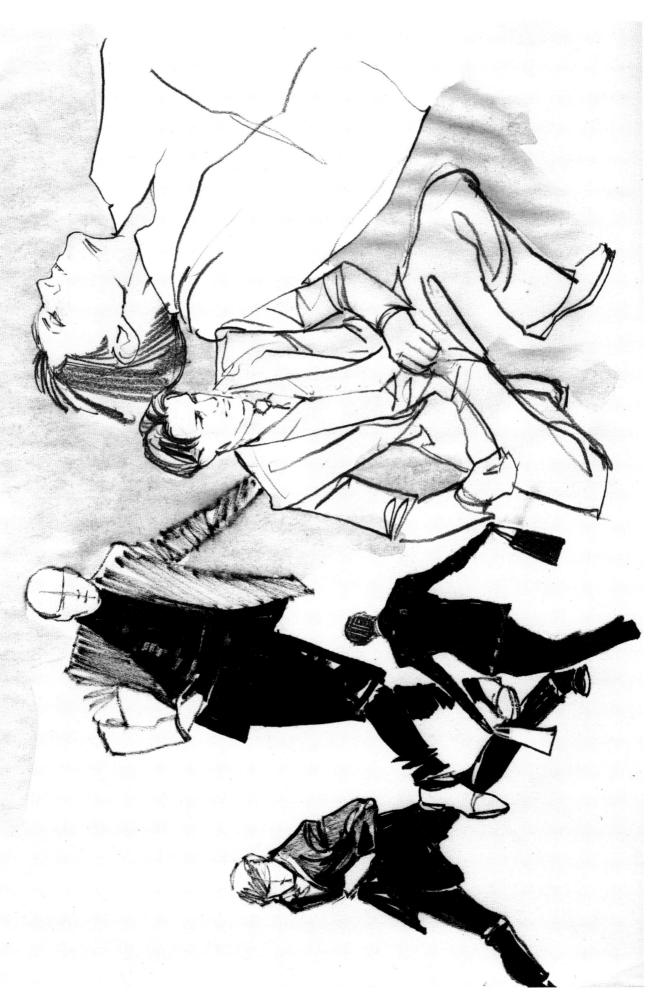

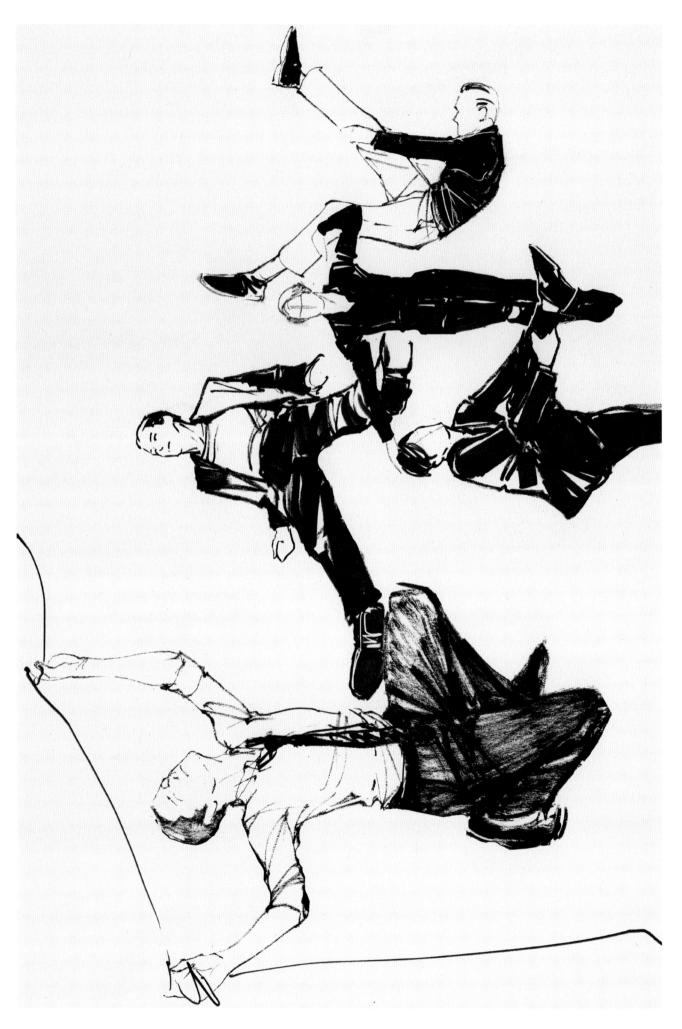

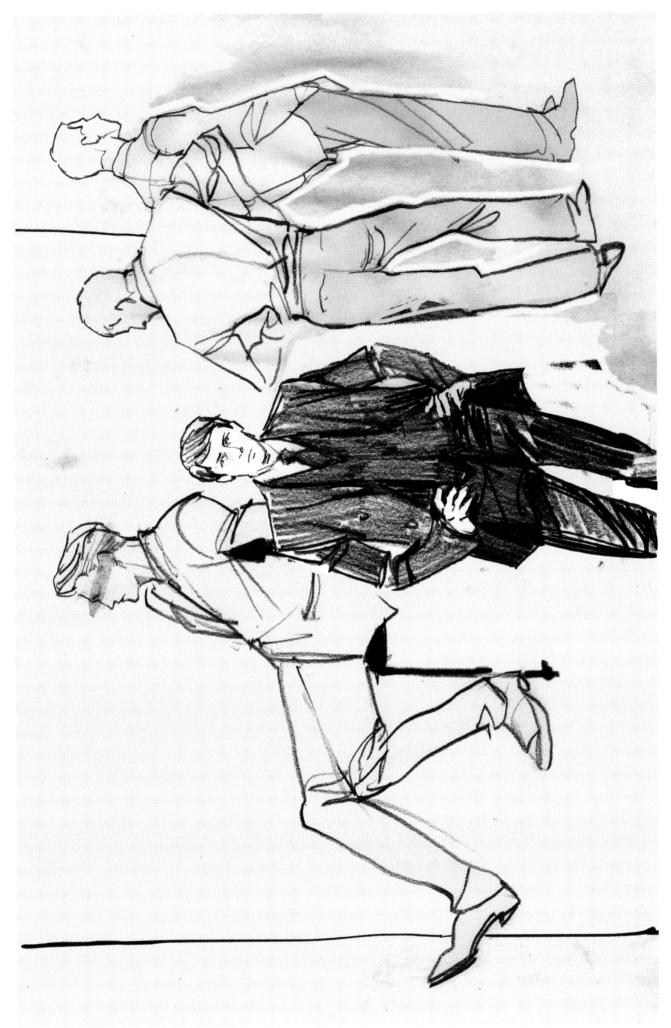

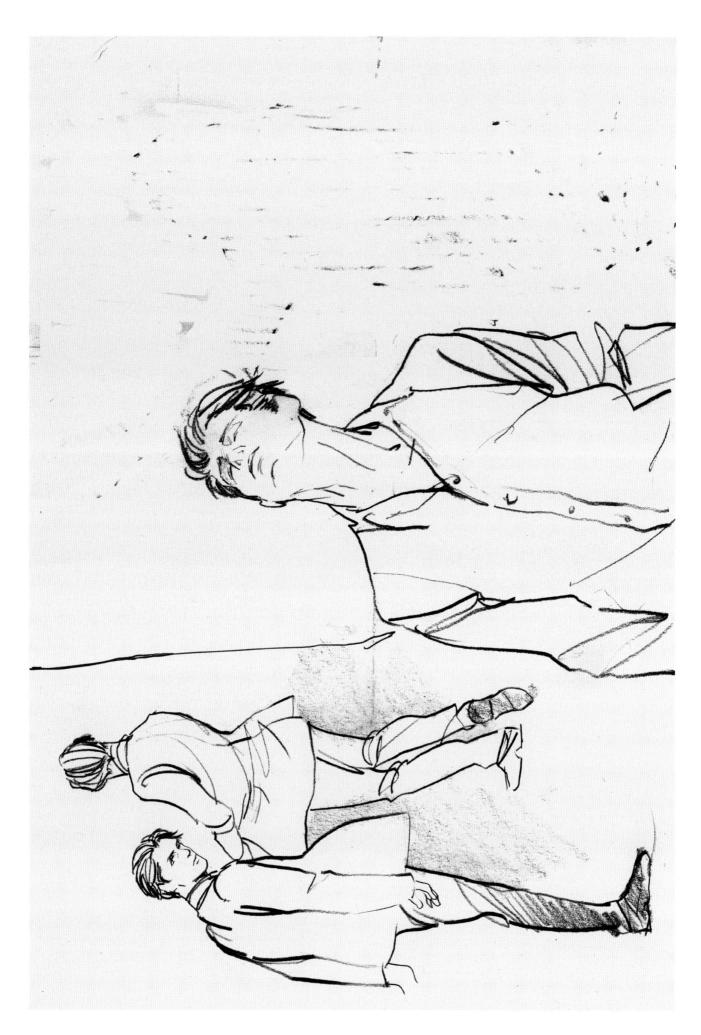

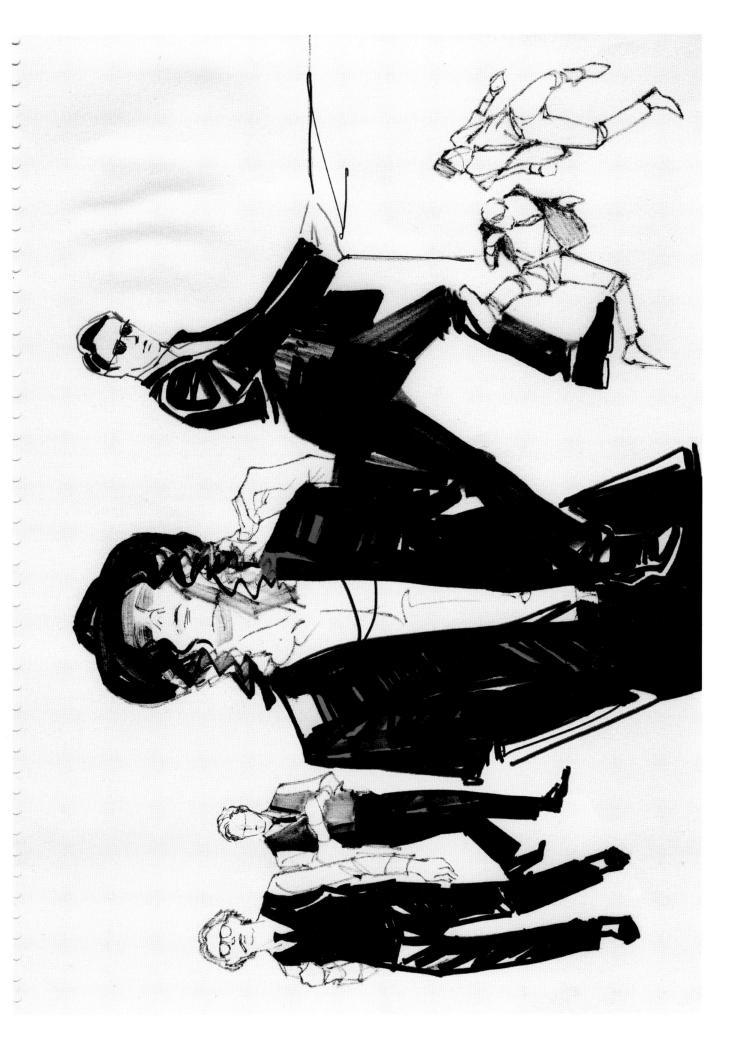

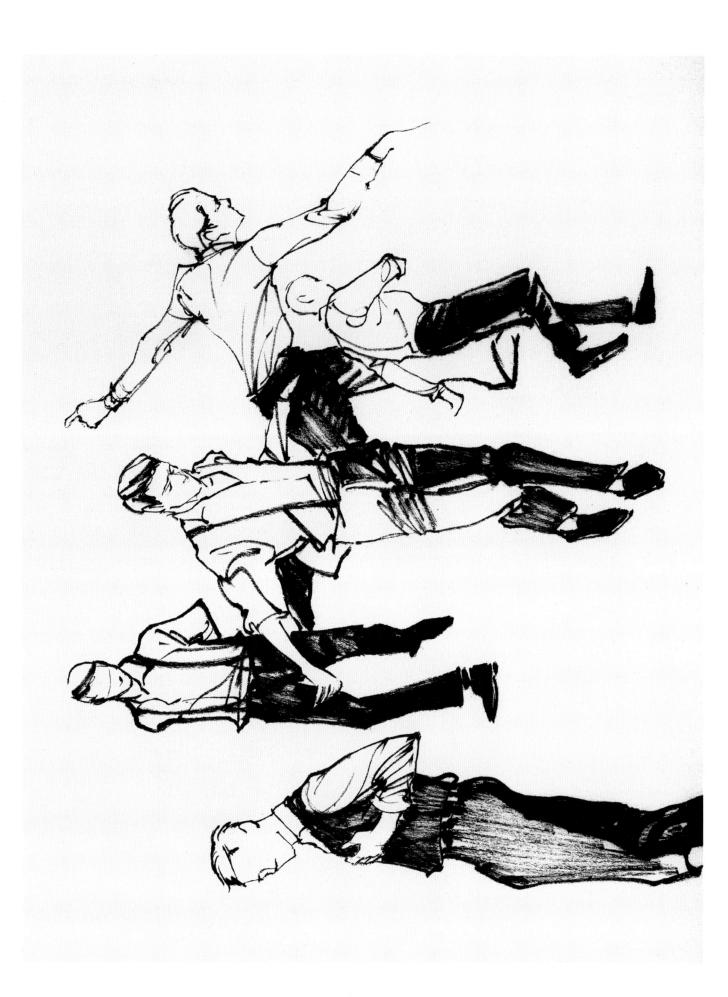

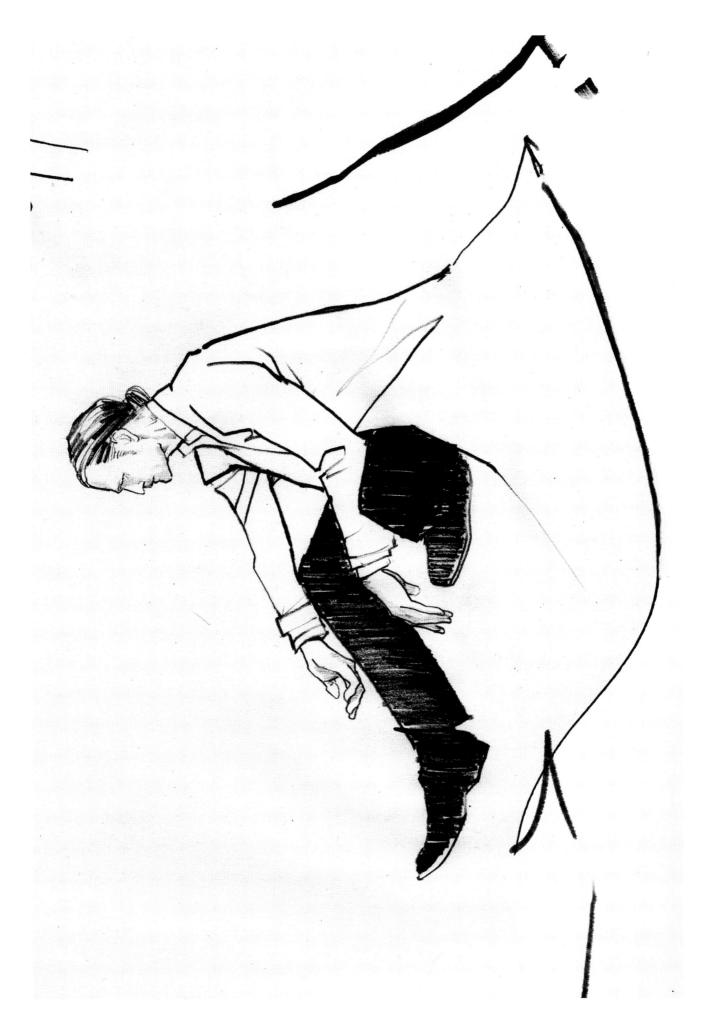

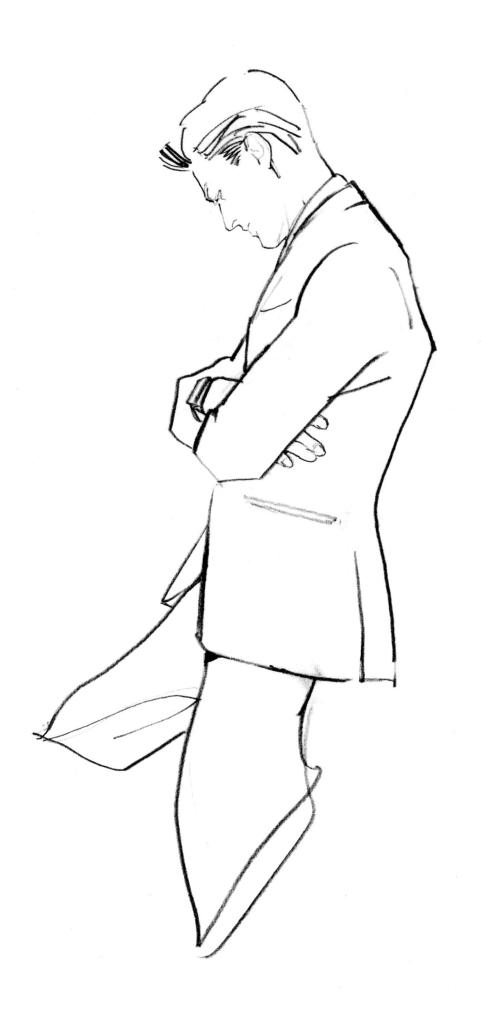

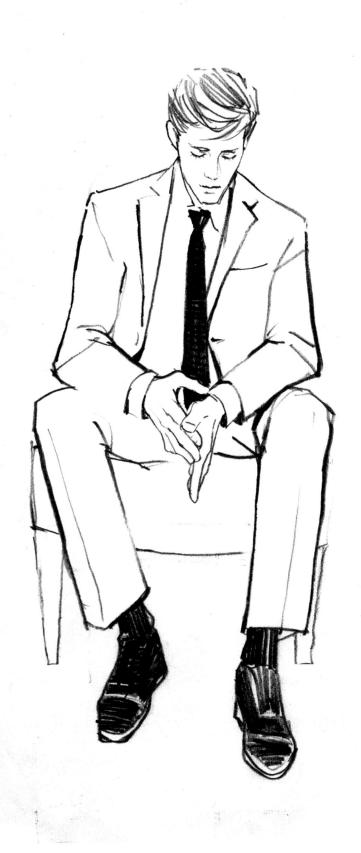

.

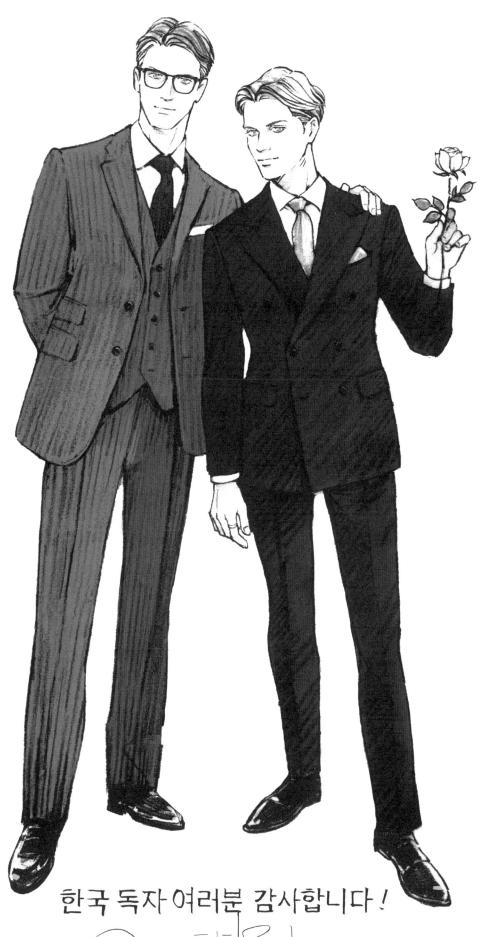

Jooleh Radona